"十四五"普通高等教育规划教材

高等院校艺术与设计类专业"互联网+"创新规划教材

基础设计

叶 丹　周仕参　雷 达　编著

北京大学出版社
PEKING UNIVERSITY PRESS

内 容 简 介

基础设计是工业设计、产品设计、视觉传达设计等设计类专业普遍开设的一门专业基础课程，是通向专业设计的桥梁，是所有造型艺术与现代设计的基础。读者可以通过对设计的基本概念、过程和方法的认知，理解创新设计原理与方法，激发设计热情。本书内容包括形态、构造、机构等构成要素理论与设计方法，通过对造型元素的剖析，阐述创新设计的基本规律与手段。最后一章是实践部分，提供了课程外可以实践的、多样化的设计课题和项目样本，以拓展基础设计的深度和广度。本书旨在帮助读者掌握形式规律的表现方法，建立全新的设计思维和造型观念。

本书结合大量案例编写，理论联系实际，图文并茂，可作为工业设计、产品设计、视觉传达设计等设计类专业的教材，也可作为设计爱好者和自学者的参考用书。

图书在版编目（CIP）数据

基础设计 / 叶丹，周仕参，雷达编著. -- 北京：北京大学出版社，2024.10. --（高等院校艺术与设计类专业"互联网+"创新规划教材）. -- ISBN 978-7-301-35689-0

Ⅰ. J06

中国国家版本馆 CIP 数据核字第 2024W9M179 号

书　　名	基础设计 JICHU SHEJI
著作责任者	叶　丹　周仕参　雷　达　编著
策划编辑	孙　明
责任编辑	史美琪
数字编辑	金常伟
标准书号	ISBN 978-7-301-35689-0
出版发行	北京大学出版社
地　　址	北京市海淀区成府路 205 号　100871
网　　址	http://www.pup.cn　　新浪微博：@北京大学出版社
电子邮箱	编辑部 pup6@pup.cn　　总编室 zpup@pup.cn
电　　话	邮购部 010-62752015　　发行部 010-62750672　　编辑部 010-62750667
印 刷 者	天津中印联印务有限公司
经 销 者	新华书店
	889 毫米 ×1194 毫米　16 开本　8.75 印张　212 千字 2024 年 10 月第 1 版　2024 年 10 月第 1 次印刷
定　　价	59.00 元

未经许可，不得以任何方式复制或抄袭本书之部分或全部内容。

版权所有，侵权必究

举报电话：010-62752024　电子邮箱：fd@pup.cn

图书如有印装质量问题，请与出版部联系，电话：010-62756370

新一轮科学技术革命与产业变革的兴起，深刻地改变了国际竞争格局。各大国纷纷大力推动教育体制改革和内容创新，厚植人力资源根基。特别是在理工类院校中，"STEM"和"CDIO"的教育理念和方法开始普及。"STEM"是科学（Science）、技术（Technology）、工程（Engineering）、数学（Mathematics）英文首字母的缩写，强调对学生进行四个方面的教育：一是科学素养，即运用科学知识理解自然界并参与影响自然界的过程；二是技术素养，即使用、管理、理解和评价技术的能力；三是工程素养，即对工程设计与开发过程的理解；四是数学素养，即发现、表达、解释和解决多种情境下的数学问题的能力。"CDIO"是构思（Conceive）、设计（Design）、实现（Implement）、运作（Operate）英文首字母的缩写，是以从产品研发到产品运行的生命周期为载体，让学生以主动的、实践的、课程之间有机联系的方式学习工程。

这些教育理念的共同特征就是强化工程教育。因为工程能力是一种综合能力，对个人和团队意义重大。个人的工程能力包含心智因素、判断主次和先后的逻辑思维能力，以及持续将事情做好的规范等要素；团队的工程能力核心是发挥出团队有机体的系统能力。教育部于2017年在复旦大学召开了高等工程教育发展战略研讨会，提出了"新工科"的概念，并探讨了新工科建设与发展的路径选择。

设计具有科学性、社会性、实践性、创新性、复杂性等系统工程的特点。产品设计的过程是从前期的"研究"阶段，延续到后期的"报废"阶段，一项工程的整个过程也是一项设计需要考虑的全部过程。虽然设计不能代替工程的其余阶段，但好的设计贯穿于工程的各个阶段。因此，工业设计专业教学要注入"工程思维"，研究"工程方法"，将新技术、新材料、新问题、新需求引入课堂；通过产业需求输入及产业资源接入，为真实的世界而设计，培养学生结合产业实际的设计能力、协同研发能力，以及社会责任感。党的二十大报告指出："深入实施人才强国战略。培养造就大批德才兼备的高素质人才，是国家和民族长远发展大计。"这里的人才指以工程师、设计师、高技能人才为代表的知识型、技术型、创新型劳动者大军，可以解决科技创新中的复杂的工程技术问题。

这本教材正是在这样的背景下出版的，是对工业设计专业发展深度思考和教学实践经验总结的成果。该教材体现了"工程思维"的教学特点：提供了大量"动手做"的课题实践项目，使学生可以深度参与以解决问题为导向的学习。这种基于项目的学习具有跨学科的特点，能引导学生通过积极学习、协作探究科学技术，参与工程设计过程，将抽象知识与实际生活联系在一起，进而解决实际问题。在应用所学知识应对未来挑战时，学生的发现、创造、设计、建构、合作、解决问题的能力将发挥出积极作用。

该教材特色鲜明、体系完善、研究成果显著，对于我国工业设计教育的改革发展有一定的学术价值和现实指导意义。希望这本教材的出版能够帮助更多高校进一步拓展"学生中心、产出导向、持续改进"的教育理念，不断探究创新创业教育的新型工科教学范式。

<div style="text-align: right;">
江南大学教授、博士研究生导师

日本千叶大学名誉博士

张福昌
</div>

前 言

造型能力是工业设计、产品设计专业教学体系中的基本要素。在基础设计教学中，学生可以通过素描、构成设计等课程的学习提高这种能力。尤其是构成设计，近年来已成为国内设计院校普遍开设的课程，将形态、色彩、材质等造型要素进行有机结合，以加强学生对造型原理的理解和应用能力。基础设计是基础设计课程向专业设计课程过渡的重要环节，其教学内容是设计思维和探索性设计实践的起点，注重对造型要素的认识和把握，考虑人的需求和环境的适应性等方面，有序组织优化要素的方法，以提高学生的综合设计能力和创造能力。另外，基础设计对形态和功能的研究可以排除经济因素——不用做市场调研，不考虑生产成本和时代因素，纯粹从人造物应该具有的模样和功能进行设计思考与实践。本书可作为造型设计基础、产品设计基础、立体形态设计等课程的教材，书中教学目的和要求明确，设置大量课题及学生作业，完整地呈现了教学过程。

党的二十大报告指出："加强基础研究，突出原创，鼓励自由探索。"这深刻表明了加强基础研究对增强自主创新能力、增添高水平科技自立自强后劲、夯实科技强国基础的重要性。基础设计课程强调与真实世界的关联，以解决实际问题，在倡导动手实践的同时，注重问题解决过程中主动的、建构的、有意义的、真实的、合作学习的方式方法，有助于设计思维、工程思维等思维层面的培养。作为创造性学习的有效途径，基础设计实践面对约束条件，提供多种解决问题的方案。

设计教学分为基础课程和专业课程。前者侧重设计基础，后者侧重系统设计；前者重训练，后者重实践；训练有赖于教学，实践要联系社会。作为基础课程教材，本书没有罗列大量陈述性知识，而是在基本原理和设计课题引导下让学生能自主建构，探索设计规律，提高创新能力，通过教学理念和教学路径的具体呈现，给教学双方提供充分探究的学习空间。

本书第 1 章、第 3 章、第 4 章由叶丹编写，第 2 章由周仕参编写，第 5 章由雷达编写；全书由叶丹统稿。参与国际设计营的学校有杭州电子科技大

学、浙江理工大学、中国计量大学、浙江工商大学、杭州师范大学、江南大学等。感谢杭州电子科技大学、澳门科技大学和中国美术学院的潘阳、董洁晶、刘星、姜葳、施妍、林金华、陈镇星、陈苑老师对基础设计教学的参与和支持；感谢杭州市科学技术委员会的楼建人、王晓燕、庞飞霞等多年来对国际设计营的大力支持。

限于作者的学识水平，本书不可避免地存在不足之处，恳请广大专家、学者批评指正。

叶丹

2024 年 2 月

目 录

第1章 导论 / 001
1.1 基础设计的基本含义 / 002
1.2 基础设计的课程内容 / 004
1.3 基础设计的学习方法 / 007

第2章 形态 / 011
2.1 基本图式 / 012
　　设计课题：麦比乌斯圈 / 018
2.2 生命力 / 024
　　设计课题：纸圈的表情 / 028
2.3 再造想象 / 030
　　设计课题：鞋子再造 / 030

第3章 构造 / 041
3.1 机能构造 / 042
　　设计课题：人体支撑物 / 044
3.2 连接 / 048
　　设计课题：连接 / 052
3.3 折叠 / 060
　　设计课题：折叠与收纳 / 068

第4章 机构 / 079
4.1 机器与机构 / 081
　　设计课题：机构教具 / 085
4.2 折纸机构 / 089
　　设计课题：折纸机构 / 092
4.3 柔顺机构 / 093
　　设计课题：柔顺机构 / 096

第5章　实践 / 099
5.1　设计与工程 / 100
　　　设计课题1：产品拆解 / 101
　　　设计课题2：静态构造 / 104
　　　设计课题3：机巧装置 / 106
5.2　设计竞赛 / 108
　　　设计课题：弹力小车 / 112
5.3　设计营 / 116
　　　创意电器设计营 / 119
　　　游艇国际设计营 / 120
　　　锅具产品创新设计营 / 121
　　　儿童教具国际创新设计营 / 126

附录：设计营感想 / 128

参考文献 / 132

【资源索引】

第 1 章　导论

【教学内容】
基础设计的基本含义、课程内容和学习方法。

【教学目的】
（1）通过了解基础设计的基本观点，激发学习热情，提升创新设计能力。
（2）通过阅读思考，加深对设计的认识与理解。

【教学方式】
（1）用多媒体课件作理论讲授。
（2）学生以小组为单位进行讨论，亮出自己的观点，展望未来设计发展趋势。

【教学要求】
（1）通过学习基础设计理论，对设计的今天和明天形成自己的思考和观点。
（2）利用课外时间去图书馆或上网搜索相关信息，为自己的观点提供依据。

所谓"基础",是指事物发展的根本和起点,包含两方面内容:一是有关事物的基本概念、基本规律的知识和技能;二是无论时代发生怎样的变化,都能发挥作用的素质。

1.1 基础设计的基本含义

作为产品设计专业的基础课程,基础设计课程区别于设计基础课程。设计基础课程,诸如素描、色彩、表现技法等,注重对造型规律的学习和实践,以提升造型能力,是设计造型能力的基础;而基础设计课程致力于研究设计的基本规律,探索形态、材料、工艺与功能的关系,是事物构成的基础研究。虽然只是两个词前后位置的颠倒,但是概念是不同的。所谓的"基本规律"并不是单纯的形态构成原理,而是通过深入分析,抓住事物的本质。体现在造型活动中,基本规律探索形态形成的原因和规律,以及人文、历史和审美等因素。所以从基本规律出发的人造物的设计,不是市场上随处可见的产品的外观设计。这种设计虽然简单,却是超前的、探索性的、观念的。这就是基础设计的基本观点。图 1-1 是最小学习空间的探索性设计。

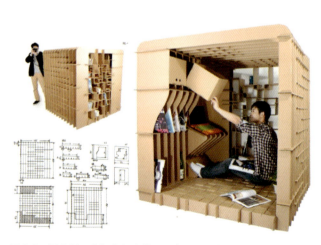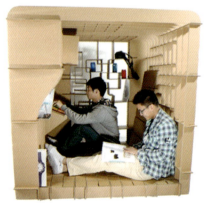

图 1-1 最小学习空间的探索性设计 | 瓦楞纸 | 学生:何城坤、柯斌、范则敢、张凯、杨小波

基础设计的基本内容，广义上包含设计专业的基本知识，与实际的设计有一定的距离，但它是设计思维与方法、探索性设计实践的起点。基础设计注重对造型要素——形态、色彩、材质等的认识和把握，考虑人的需求和环境的适应性等方面，有序组织优化要素的方法，以提高学生的综合设计能力和创造能力。

另外，基础设计对形态和功能的研究可以排除经济因素，不用做市场调研，不考虑生产成本和时代因素，纯粹从人造物应该具有的模样和功能进行设计思考与实践。这就是基础设计的"基础性"。图1-2是E级方程式国际设计锦标赛（中国赛区）参赛作品——弹力小车。

设计教育本质上是为了激发学习者创造事物和探索造物方法的欲望。设计过程回应了生活中跨学科的复杂问题，把人们的生活经验和积累的知识带回到现实问题中。作为一种学习方法，基础设计为学习者的深入学习提供了良好的基础。基础设计的学习既是一个明确问题和目标的过程，也是一个获取资料来解决问题，从而形成策略的过程。党的二十大报告指出："加强基础研究，突出原创，鼓励自由探索。"基础设计鼓励人们自由探索，不断拓展认识自然的边界，开辟新的认知疆域，孕育科学突破，夯实引领未来发展的知识基础。

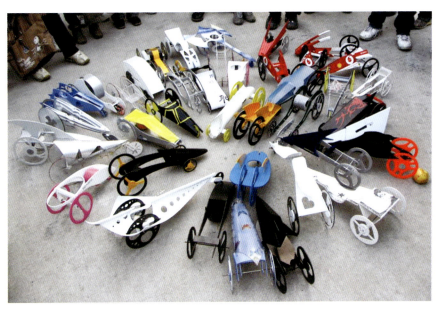

图1-2 弹力小车｜中国美术学院学生作品

1.2 基础设计的课程内容

基础设计教学起源于德国包豪斯学院，在后来的德国乌尔姆设计学院形成了基础设计教学体系，不仅注重艺术的方法，而且注重科学的方法。一些理工科教授参与了基础设计课程教学，开创了科学与艺术融合的基础教学。他们认为，在基础课程中，所有专业的学生都应学习学院要求的公共实践和文化基础课，具有创造性工作能力，不受传统束缚的独立判断能力，以及对当前时代文化问题的理解能力。基础设计课程强调用基本的几何形态作基础训练，创造了许多设计课题，以探索合理的、美的形态的产生和发展，如图 1-3 和图 1-4 所示的课程作业：正弦机、堆积的形式——全部填充的空间。这些练习的目的是使学生体会不同的视觉方法（色彩、空间和形式），进入一个有规律可循和可控的操作程序中，并在此基础上将其和基于当前科学原理的系统分析相联系（观念、形态学、拓扑学和符号学理论）。学生通过练习及表现方法的探索，如摄影、写作和绘图，可在自己的作品中学会如何表达。在工作室中，一些初步的实践任务被设定，并通过各种材料（木材、金属和石膏）的辅助得以完成，目的在于培养学生对各种材料和手工技能的了解。

基础设计内容是设计专业的基本知识和技能，注重对形态、色彩、材质等造型要素的认识和把握，从人的需求、环境的适应性等方面考虑，有序组织优化要素的方法。基础设计也是一门强调过程性知识的课程，通过动手实践进行知识的验证和创新，就像物理、化学课程，实验是验证知识、发现可能性和知识创新的重要手段。基础设计教学过程是在一个接着一个设计课题的概念思考、探索性设计、动手制作、评估验证中进行的，这些过程体现了过程性、探索性和创新性学习的特点。

图1-3　正弦机｜基础设计作业｜学生：Gerhard Mayer｜指导教师：沃尔特·格罗佩斯

图1-4　堆积的形式——全部填充的空间｜基础设计作业｜学生：Herbert Falk｜指导教师：沃尔特·格罗佩斯

设计是计划,是一种反复选择和排列要素,以寻求解决问题的途径和方法的过程。通过基础设计,我们可以学习如何识别问题、提出新的概念、如何做计划、制作原型,并进行测试。这是一种解决实际问题,进入高阶思维的技能。作为造物活动,基础设计研究形态和功能的生成和变化,形态的生成源于人的感觉和心理状态,而不是源于计算、公式或某种科学程序。用艺术的、心灵感悟的方式创造新的形态是设计的基本方式。造物的一个重要属性就是功能性,可以解决生活问题。人造物是机构、构造、结构、材料等元素的构成,基础设计就是探讨其基本原理和方法,研究人与物的关系。人的因素包括感觉、文化、审美等,物的因素就是实现功能的有效又简单的构建方式。

以设计为基础的活动从本质上能激发创造事物和了解事物是如何发展的欲望,并且回应生活中的复杂问题,把多个领域的专业知识带回到现实问题中。以设计为基础的活动的优势在于:一旦设计活动顺利完成,其成果便极具激励性,而且是多学科性的。图1-5是构成设计课程作业——多面体。

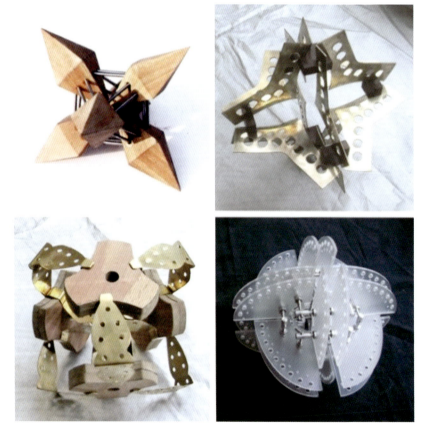

图1-5 多面体 | 中国美术学院学生作业

1.3 基础设计的学习方法

2016年6月3日，世界教育创新峰会（WISE）与北京师范大学中国教育创新研究院在北京共同发布了《面向未来：21世纪核心素养教育的全球经验》研究报告。报告发现，最受重视的公民七大素养分别是：沟通与合作、创造性与问题解决、信息素养、自我认识与自我调控、批判性思维、学会学习与终身学习、公民责任与社会参与。

当我们面对复杂、未知和不确定的未来，就需要解决问题的能力和创新思维能力，很显然，这两种能力不是简单的技能，而是我们进入"现实世界"的必要条件。在基础设计课程学习中，我们要面对复杂的任务和问题，参与设计、决策、解决问题、调研、动手制作、合作和自主学习。要完成这些活动，需要合作能力、创新能力、沟通能力和批判性思维等。更为重要的是，其过程包含基于问题的学习、探究学习、综合实践等活动。图1-6是基础设计课程作业——对外卖餐盒的设计思考。

建构主义学习理论认为情境、协作、会话、意义建构是学习环境中的四大要素。基于基础研究的学习，实质上是一种基于建构主义学习理论的探究性学习模式。如果学习发生的情境与知识被使用的情境相似的话，那么学习发生的可能性和效果会最大化。该学习模式强调小组合作学习，学习者在学习过程中需持续与同伴进行交流。同时它又是一种立足于现实生活，能解决现实生活中的问题的学习模式。这种学习模式的整体性、协同性体现了建构主义理论四大要素。

教育心理学家杰罗姆·布鲁纳认为"学习就是依靠发现"。教学过程是教师引导学生发现的过程，基础设计不是采用接受式的学习方式，而是采用发现式的学习方式。在学习的一开始，学生自主提出问题，形成假设，寻找解决该问题的方案，然后通过各种探究活动及收集来的资料对所提出的假设进行验证，最后形成解决问题的结论。图1-7是基础设计课程作业——对网络购物包装的设计思考，该方案曾获得中国绿色环保包装与安全设计创意大赛一等奖。

link case
可重复使用的便携式布制餐盒

随着日渐增多的快餐外卖订单，塑料垃圾已经成为不可忽视的重要污染源。布制餐盒的诞生使重复利用餐盒成为可能，减少了外卖订单中大量塑料制品的使用，还解决了外卖配送员餐盒携带不便的问题。

1. **布制材料循环使用** 采用内层防水防油帆布

2. **拉链连接 一提多盒**

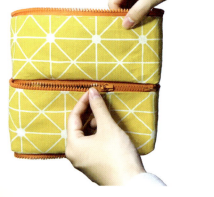

3. **便于清洗** 质量上乘，耐清洗，不易破损

4. **折叠收纳**

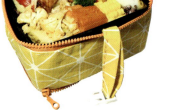

图 1-6　可重复使用的便携式布制餐盒｜基础设计作业｜学生：戴书婷、柳慧佳、任泓羽、眭晗瑞

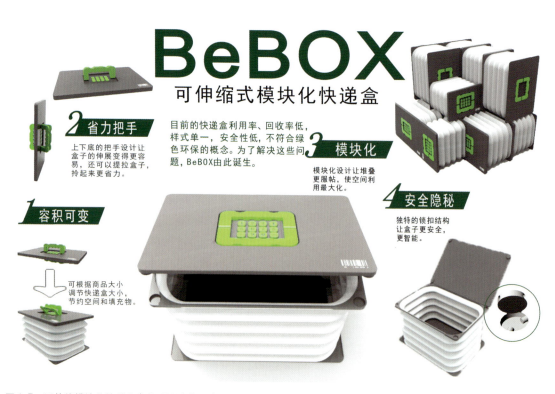

BeBOX
可伸缩式模块化快递盒

目前的快递盒利用率、回收率低，样式单一，安全性低，不符合绿色环保的概念。为了解决这些问题，BeBOX由此诞生。

1. **容积可变** 可根据商品大小调节快递盒大小，节约空间和填充物。

2. **省力把手** 上下底的把手设计让盒子的伸展变得更容易，还可以提拉盒子，拎起来更省力。

3. **模块化** 模块化设计让堆叠更服帖，使空间利用最大化。

4. **安全隐秘** 独特的锁扣结构让盒子更安全，更智能。

图 1-7　可伸缩模块化快递盒｜基础设计作业｜学生：任晓晶、邵梦佩、刘昕

【阅读书目】

(1) 叶丹. 用眼睛思考：视觉思维实验教学 [M]. 2版. 北京：中国建筑工业出版社，2017.

(2) 林丁格尔. 乌尔姆设计：造物之道 [M]. 王敏，译. 北京：中国建筑工业出版社，2011.

第 2 章　形态

【教学内容】
基本图式、生命力和再造想象。

【教学目的】
（1）以自然、造型艺术和民间工艺品为解读对象，提高美的感悟能力。
（2）根据心理学原理将形态造型赋予生命力的意义。
（3）通过视觉意象转化与材料替换的训练，丰富想象力和提升表达力。

【教学方式】
（1）理论讲授，课题设计，现场辅导。
（2）组织教学交流，学生发表课题作品，教师点评。

【教学要求】
（1）通过学习构成原理，理解和掌握形态设计的方法。
（2）锻炼图式语言的解读和运用能力，提升表达能力。
（3）发现和应用材料的表现力，提升动手能力。

【作业评价】
（1）有敏锐的感知能力和清晰的表达。
（2）有所创新，而不是对现有作品的模仿。
（3）态度认真，作业整洁，制作精良。

形态是人类认知世界的媒介，是形成概念的条件，人类对外部世界的认知都要通过形态来描述。对设计而言，形态既是功能的载体，也是文化的载体。设计的内涵和价值要通过形态来体现。形态是一个复杂的系统，无论是自然物，还是人造物，只有被解读才能达成意义。而人类的认知能力、文化差异又为这种解读提供了探索空间。

2.1 基本图式

"形态"含"形状"和"神态"之意。所谓"形状"，是指物体或图形由外部的面或线的组成而呈现的外表；而"神态"的含义更为丰富，"有心意之动必形状于外"，其中"心意"就外化为神态。就像训练有素的京剧演员表现出的精气神，他们和普通人的神态不一样，其原因是长期练功所形成的气质作用于外貌。这体现了形态是事物在一定条件下的外在表现及其内在结构。形态可以分为自然形态、人为形态和概念形态。

（1）自然形态是大自然的作品，不需要人为技术而自发生成。对于自然形态中的有机形态而言，内在结构更多地体现在内在的生命力。生命力是生物体所具有的生存和发展能力，如同量子运动那样，都是寻常看不见的内力。生物形态就是由内力的运动变化所致。

（2）人为形态也称为人工形态，即人类创造的生活用品、建筑、雕塑等人为事物，是从自然形态的生成中提炼而成的。虽然宗教、审美等观念会影响创作动机，但人类在不同时期、不同地点总是能把自然物的功能、构造和形态作为模仿对象，创造出丰富的物质文明。

（3）概念形态是非现实形态，也是现实形态的构成要素和初步表现。它作为基本要素或者素材须予以直观化，被直观化后也称为纯粹形态。纯粹形态是除去种种属性之后剩下的基本形态，通过扩大、缩小、变形等手段可以创造出更多形态，如几何学中的正方形、三角形、圆形等概念形态。

我们要学会用设计的眼光看待周围的事物，包括自然、生活中的事物和人类文化成果。看就是在思考、提升眼界。认知心理学家让·皮亚杰认为，人认识事物的发展顺序一般遵循这样的过程：每遇到新事物，在认识中就试图用原先的"图式"去同化，以获得认识上的平衡，即所谓"图式—同化—顺应—平衡"的建构过程。下面通过对一些"图式"的分析，探讨形态设计的几个方面。

1. 形态

自然界的生命形态总是由内向外发展的,外部的压力制约它的发展程度。完美的生命形态是生长力与压力之间的平衡状态。人们把象征生命的形态称为"生物形"或"有机形",而把几何形称为"无机形"。具有生命力的有机形由于内外压力会产生两种状态:一种状态是"扩张形",呈现出充盈、凸起、饱满的特征,表现出内在生命力的旺盛,以及乐观、热情、合乎理想和追求完美的精神;另一种状态是干瘪萎缩,表现出外在压力的侵入,是悲观、冷漠、消极和失望情绪的反映(见图2-1)。

具有生命力的形态可以从传统文化中找到。如图2-2所示的敦煌石窟中的唐代菩萨像面部丰肥,浑圆润泽,雍容华贵,体现世俗之美。为了表达对美好生活的向往,民间有很多精美的工艺品,如图2-3所示的布老虎就是典型代表。

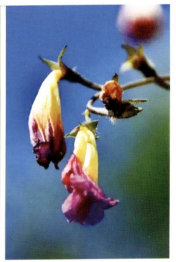

图2-1 生命旺盛期的花朵和衰败期的花朵所反映出的生命状态

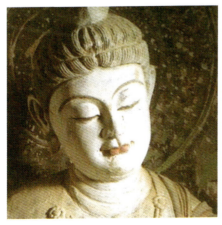

图2-2 浑圆润泽的敦煌彩塑　　　　　　　图2-3 布老虎

2. 体量

造型设计中的体量感包括物理量和心理量两个方面。物理量是指作品本身的大小、轻重、多少等；心理量则是指观者面对作品时的心理感受。任何物体都有实在的体量感，即便是一根线，也有体积和重量。体量感强的造型具有不易移动、稳定的视觉特征，表现出深厚、沉重的感觉。

体量感与表面简洁程度有关，如图2-4所示的唐代仕女陶俑就有不琐碎、简洁概括的特征，以增强视觉上的体量感。米开朗琪罗有句名言很好地说明了这一点：雕塑就是一块石头从山顶滚到山下后，剩下来的那部分。意思是说，好的雕塑完整而结实，没有过于琐碎的表面。

心理上的体量感与物理上的体量感是不一样的，例如同样体积和重量的物体，由于形式不同，可以给人不同的体量感。一般来说，影响心理上的体量感的形式主要有4个因素：一是在体积相等的条件下，一个盒子的体量感要大于一个笼子的体量感；二是表面平整光洁的物体其体量感要大于表面凹凸不平的物体；三是外观凸起能增强体量感，凹进则削弱体量感；四是几何形程度越高，体量感越强（图2-5、图2-6）。

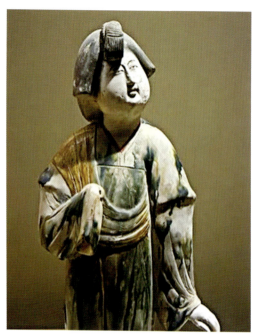

图2-4 唐代仕女陶俑

图2-5 无锡惠山泥人

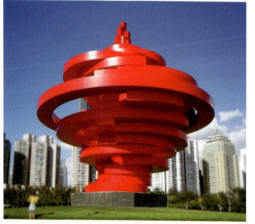

图2-6 青岛五四广场雕塑

3. 线型

水平线和垂直线，虽然都是线，但给人的心理感受是不同的。水平线体现出人对大地依赖的情感，它是人们行走坐卧的支撑面，有着承载重物的可靠性和安全感；垂直线挺拔向上，坚定沉着，是生长力和地心引力相互对抗的形态。静穆和崇高，是古典艺术的美学特征，前者呈现出水平线的形态，后者呈现出垂直线的形态。水平线和垂直线，构造出四平八稳的传统文明的基本视觉框架，也是区分东西方古典建筑艺术的一种方法。例如，北京故宫博物院建筑群雄伟宽广，在横向布局上气势恢宏（图2-7）；而欧洲的哥特式教堂，多建造高耸的塔楼，运用纵向的线型把人的视线引向上空（图2-8）。

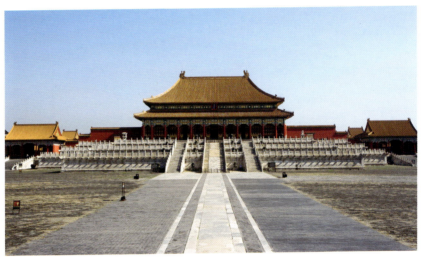

图 2-7　北京故宫博物院太和殿

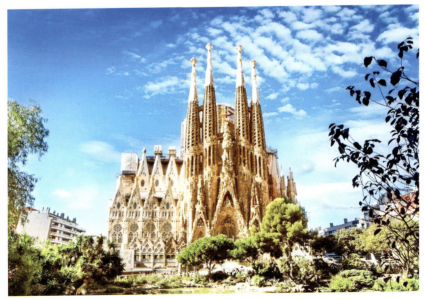

图 2-8　西班牙圣家族大教堂

西班牙建筑大师安东尼奥·高迪说:"直线属于人类,而曲线属于上帝。"曲线可以分为几何曲线和自由曲线。在物理维度上,曲线与直线相比,最大特征是内部包含圆弧的空间,并形成一定的张力,在视觉上产生圆滑流畅的感觉。波浪线和螺旋线是由重复曲线构成的。波浪线传达动荡不安的信息,可以带来变幻莫测的新奇感受,适合传达无拘无束和纵情任性的感觉(图2-9)。螺旋线被认为具有生物的特征,体现宇宙中有巨大能量的运动形式(图2-10)。盘绕的藤蔓、螺类生物、星云都是这种形式。波浪线和螺旋线体现了时间和空间的运动方式。还有一种特殊的螺旋线——麦比乌斯圈,是由德国莱比锡大学教授奥古斯特·麦比乌斯发现的。荷兰艺术家M.C.埃舍尔的蚀刻画为这种曲线作了生动的注释,如图2-11中的红蚂蚁沿着曲线爬行,永远爬不到尽头。

图2-9 内蒙古巴丹吉林沙漠

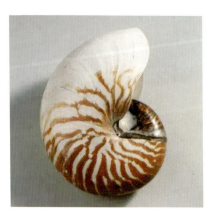

图2-10 鹦鹉螺

图2-11 红蚂蚁｜蚀刻画｜M.C.埃舍尔｜荷兰

4. 空间

空间，无形无质，又无处不在。它不能成为独立的视觉对象，人只能根据其他因素来判断和感知空间的存在。有国外学者是这样定义空间的：空间是艺术家在创作中所要面对的三维性区域，可以分为正空间和负空间。正空间是指作品中有实体空间的部分，而负空间则指被作品激活的空无空间。设计者必须同时处理这两种空间。人对负空间的体验是非常主观而微妙的，很难做出界定和衡量。我们不妨设想走进"虚拟空间"，随着脚步的移动，所获得的微妙体验会随之改变（图2-12）。

三维设计在空间处理上涉及两个要素：关系和尺度。所谓关系，需要考虑作品之间及作品与周围环境之间的空间关系，其布局的远近、方位、高低对作品发挥有效作用都有直接影响（图2-13）。尺度一般是指一个物体的大小与其他物体及与环境之间的比例关系。人们总是习惯根据自身的尺度来判断与作品的空间关系。

图2-12　计算机生成的虚拟空间图

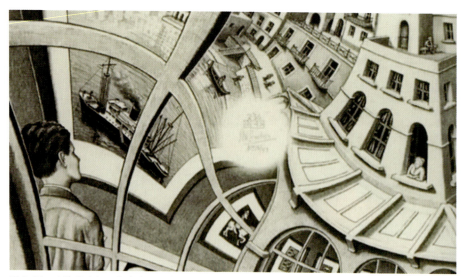

图 2-13 奇妙的空间之旅｜埃舍尔博物馆门票

设计课题：麦比乌斯圈

本课题与数学中的拓扑学有关，但不是训练计算能力，而是训练直觉判断力。

下面我们以麦比乌斯圈为课题进行形态创作（图 2-14）。
（1）旋动——带有速度感和方向性的，并呈现有规律的、螺旋式运动轨迹的曲面构形。
（2）飞跃——在概念上融入空气和水的作用，呈现出圆润流畅和轻巧自如的曲线，在构形上常常有"V"的形象特征。
（3）翻卷——在视觉上具有不稳定的心理力场，呈现出流动委婉、复杂多变特性的曲面构形。
（4）生长——体现生命的发展趋势，伴随着节奏感和韵律感，在相似的形态上呈现变化的过程，如大小、方向、积聚、放射、排列等。

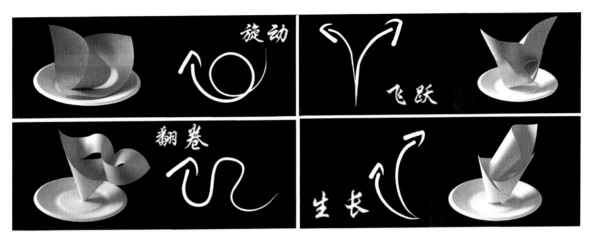

图 2-14 麦比乌斯圈的设计研究

作业要求：运用隐喻的方法将作品与学校、学院、图书馆、社团的理念和形象产生关联，赋予其新的概念，并在形态、色彩、材质、意义等方面作完整表达。图 2-15～图 2-18 为学生作品。

制作方法：在一张正方形的卡纸上任意剪一刀，然后做一个仅有一个面和一条边的曲面造型。先试做 10 个草稿，尝试剪出不同的线型（直线或曲线），思考它们对整体造型及曲面的影响，然后对 10 个草稿进行逐个评估，选择其中一个曲面舒展、翻转自然的、能充分体现纸材特性的造型，并对其调整，再画出结构图，最后用彩色纸制作正稿。

材料：彩色纸（210mm×210mm）、纸盘（6 寸）、白乳胶。

作业规格：用 A4 纸彩色打印。

基础设计

丽水职业技术学院龙泉分院造型设计基础课程

姓名：孙艺玮（2202270123）　指导：叶丹　日期：2023/11/02

课题名称：麦比乌斯圈

要求与程序：本设计不是锻炼计算能力，而是调动右脑的直觉判断力。先在一张正方形的卡纸上任意剪一刀，然后做一个仅有一个面和一条边的曲面造型。要充分体现纸材特性，曲面舒展，翻转自然，并运用隐喻的设计思维赋予抽象形态意义。

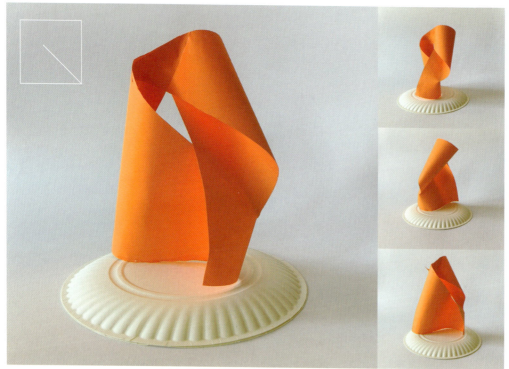

形象定位：
丽水职业技术学院龙泉分院教学楼。

形象寓意：
以麦比乌斯圈的形态构成一个抽象的形象，表达了教学楼内学生们在思考问题和研究哲理后所得出的结晶。

形象隐喻：
哲思，务实，工匠精神。

图 2-15　麦比乌斯圈丨学生：孙艺玮

基础设计	丽水职业技术学院龙泉分院造型设计基础课程
	姓名：雷舒雯（2202270109） 指导：叶丹 日期2023/11/02

课题名称：麦比乌斯圈

要求与程序：本设计不是锻炼计算能力，而是调动右脑的直觉判断力。先在一张正方形的卡纸上任意剪一刀，然后做一个仅有一个面和一条边的曲面造型。要充分体现纸材特性，曲面舒展，翻转自然，并运用隐喻的设计思维赋予抽象形态意义。

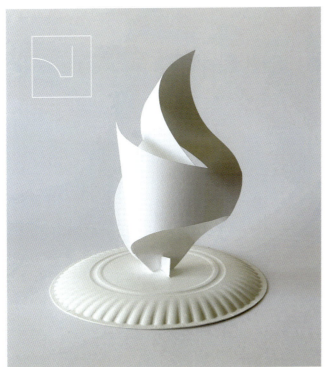

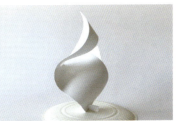

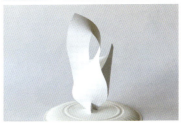

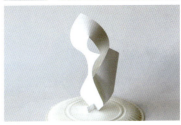

形象定位：
丽水职业技术学院龙泉分院行政楼。
形象寓意：
以麦比乌斯圈的形态构成一个向上、进取的形象，展示出充满希望、奋勇向上的思想。
形象隐喻：
向上，进取，拼搏。

图 2-16　麦比乌斯圈 ｜ 学生：雷舒雯

基础设计

姓名：张媛媛（2202270111）　指导：叶丹　日期：2023/11/02

丽水职业技术学院龙泉分院造型设计基础课程

课题名称：麦比乌斯圈

要求与程序：本设计不是锻炼计算能力，而是调动右脑的直觉判断力。先在一张正方形的卡纸上任意剪一刀，然后做一个仅有一个面和一条边的曲面造型。要充分体现纸材特性，曲面舒展，翻转自然，并运用隐喻的设计思维赋予抽象形态意义。

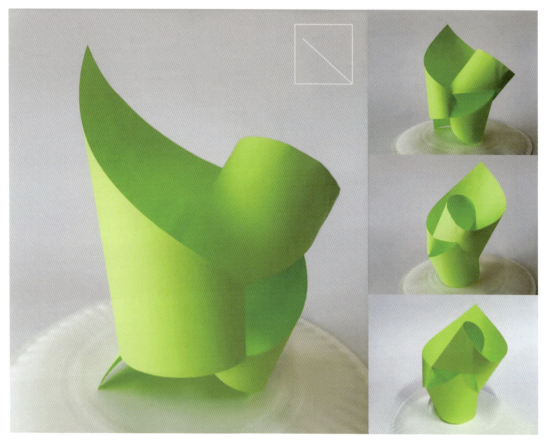

形象定位：
丽水职业技术学院龙泉分院宿舍楼。
形象寓意：
以流畅、互相环绕的曲线表达如怀抱般温暖的感受，体现了宿舍环境氛围的温馨。
形象隐喻：
包容，温暖，成长。

图 2-17　麦比乌斯圈｜学生：张媛媛

基础设计

丽水职业技术学院龙泉分院造型设计基础课程

姓名：任萍（2202270115）　指导：叶丹　日期：2023/11/02

课题名称：麦比乌斯圈

要求与程序：本设计不是锻炼计算能力，而是调动右脑的直觉判断力。先在一张正方形的卡纸上任意剪一刀，然后做一个仅有一个面和一条边的曲面造型。要充分体现纸材特性，曲面舒展，翻转自然，并运用隐喻的设计思维赋予抽象形态意义。

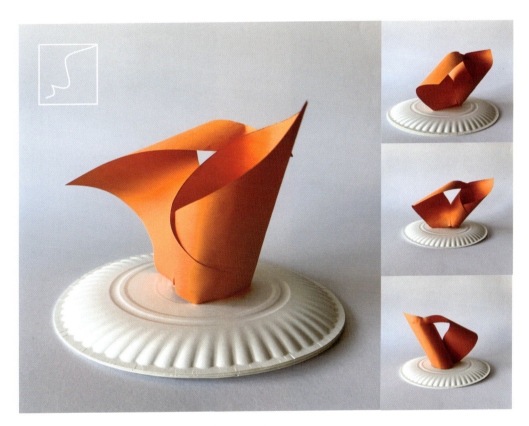

形象定位：
丽水职业技术学院龙泉分院操场。

形象寓意：
以麦比乌斯圈的形态构成一个激情、活力的形象，表达了学校操场的生命力，体现了操场是青春的见证、梦想的起点。

形象隐喻：
活力，青春，梦想。

图 2-18　麦比乌斯圈｜学生：任萍

2.2 生命力

完美的生命形式是生长力与压力之间的平衡状态。有人说美是人的本质力量的对象化，就是指富有朝气、精力充沛和积极向上的形态才能成为美的象征，而把凋谢的、枯萎的、年老色衰的形态排除在外。在形态学中，前者称为"积极的形态"，后者称为"消极的形态"。

形态学把形态分为自然形态和人工形态。自然形态是指自然形成的各种形态，它们的存在不为人的意志而转移，如高山、溪流、石头、生物等。自然形态又可分为有机形态与无机形态。有机形态是指可以再生的、有生长机能的形态，它源自自然形态，是生物体在成长过程中诞生的形态，具有生命的形式特征与生命力的情态特征，如贝壳、花朵等。但符合有机形态特征的除生命体之外的如水波与火焰之类的，也犹如生命体一样，不断地运动与变化，其形态充满勃勃生机，它们也属于有机形态。而无机形态是指不具备生长机能的形态。

生命力来自生物体内外压力的相互作用。那么，怎样在人工形态中注入生命力？这就需要我们通过观察自然物，从中提炼出有生命力的意象，并把这些意象在技术和材料的作用下表达出来。我们借助"柱体"课题来解析这一过程。

把一张纸卷起来做成一个纸筒，就形成了一个三维构成体，它能平稳地放在桌面上（图2-19），给人端庄、稳定和单纯的感觉，但缺乏个性和生命力的表现。仔细分析会发现，由于纸筒左右两侧的轮廓线相互平行并垂直于桌面，这个形态有两种力的存在：向上生长的力和地心引力，两种力互相抵消达到一种平衡，所以能稳稳当当地立在桌面上。我们可以试着设法打破这种稳定状态，在方向、面积、形状和比例等方面加以改造，让这个单纯的纸筒成为具有动感和生长感的三维构成体。

自然物的形成有其自身规律，不存在材料制作的问题；而人工形态是按照人的意志做成的，必须借助材料和加工技术。所以，构成一个形态前必须先对材料和构形手段有所认识。如图2-20所示，对板材加工后得到的鱼骨造型呈现出线的形式。

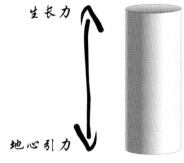
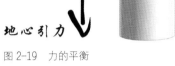
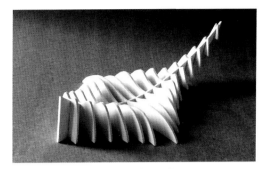

图 2-19　力的平衡　　　　　　　　　　图 2-20　对板材加工后得到的鱼骨造型

接着我们认识一下线：一条线表达了位置和方向，其内部聚集了一定的能量，这些能量蕴藏于长度之中，在端点部位得到加强。直线给人的感觉是稳定和庄严；曲线表现为飘逸和流动；斜线会产生不稳定感和速度感；一组线条以长短、宽窄变化进行排列会产生节奏感和韵律感。

所有形体的构造都是一种力的结构，可以分为客观的物理的力和主观的心理的力。力的作用体现了一种物理规律，它受形态、材料、重量等客观因素影响，可通过计算得出物理的量；而力量感则是人的心理感觉。例如，当人看到色彩灰暗的物体会觉得它比较沉重，看到色彩明亮的物体会感觉它比较轻快，尽管这种感觉不一定与客观事实相符，因为通常物体的重量与构成该物体的材料有关，而与物体的色彩关系不大。在日常生活中，人们对事物的判断常常受心理感受影响（图 2-21）。

不管是物理的，还是心理的，这种力感来源于人在观察自然时形成的对生命动态和生命力的感受。展现在我们面前的自然之物在形成和进化的过程中构成了独特的有机整体，并把所有的视觉关系组成一个完整的系统。形态的各个部分相互支撑、互相依赖，任何局部的改变都会扰乱整体的平衡和张力的强度。所以，在设计中首先要确定整个形态的动态力的方向，理顺主要动态力和次要动态力的关系（图 2-22）。一个形态只需一个主要动态力的方向：要么强调垂直方向，要么强调水平方向。并以一个主要动态力为主，其他则是次要的。就如很多艺术，包括电影、戏曲等都是在整体结构上强调某个主题，而淡化其他次要的部分。

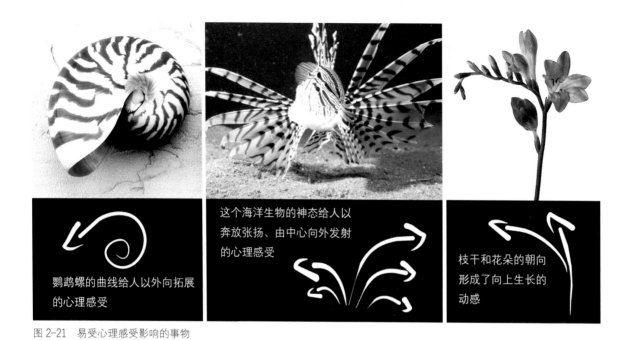

图 2-21 易受心理感受影响的事物

图 2-22 动态力的分析

具有生命力的有机体是不断运动的，经历孕育、生长、衰败、死亡的过程。在构形设计中，我们既要体现出人类对生命深层情绪的诉求，又要把生命概念中能反映生命本质的元素提炼出来，转化为构形设计的语言，如生长感、孕育感、聚散感、平衡感、节奏感、方向感、再生感，以及对外力的反抗感（图2-23）。

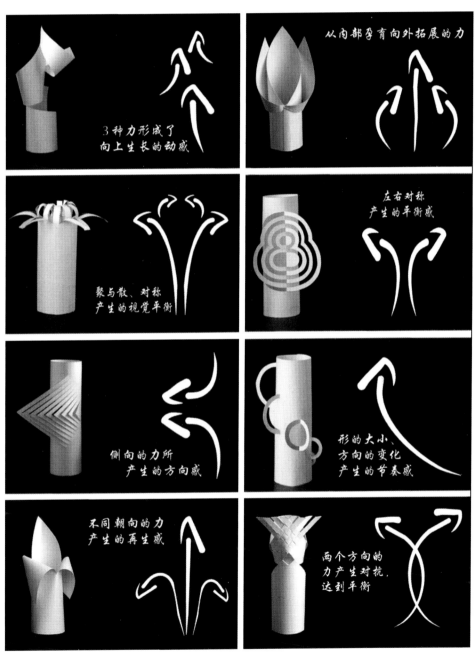

图 2-23　生命力的分析

要设计出好的作品,还需要创造力。创造力不是凭空而来的。要尽可能地发挥自身的想象力,不要受概念的影响,基本方法是尽可能多地做草稿,在动手的过程中去发现新造型的可能性,尽情地按自己喜欢的方式去构思。在初始阶段,过于追求完美和急功近利的心态会阻碍思路的拓展,多实践就意味着多尝试,可以增加发现的机会。待我们做了10个草稿摆在自己桌子上的时候,它们会给我们带来许多启发,让我们产生新鲜的想法,思维就会更加活跃起来了。

做了一定数量的草稿后,就要重新审视自己所做的一切,评估设计效果。这时候可以请老师和同学提提各自的看法,再分析这些看法。重点放在那些看起来有趣、能打动人的构思上。接下来的工作就是利用所学的视觉设计原理去分析它们,从而进一步发展。

设计课题:纸圈的表情

设计中所涉及形的大小、长短、方向等因素,不存在绝对的标准,因为每一个形态单元都会受视觉环境和内部关系影响,创作时要在直觉和判断力的引导下逐步成型。本课题的关键是锻炼直觉判断能力,在动手做的过程中,找到产生形态的机会。避免事先想一个形再制作出来,其结果往往是概念的、程式化和缺乏想象力的。

作业要求:用切开、弯曲、折叠等手段来改造纸筒的形态,使纸筒表现出不同的表情。只能用一张纸完成,不能做添加设计。步骤:先设计10个草稿,选择其中4个做正稿。图2-24、图2-25为学生作品。

材料:白卡纸和黑卡纸。

尺寸:纸筒高180mm,直径50mm(白卡纸,展开尺寸180mm×170mm);底盘尺寸400mm×200mm×20mm(黑卡纸)。

作业规格:用A4纸黑白打印。

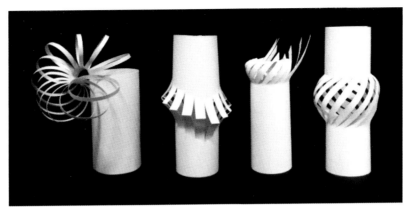

设计作品展开示意图　实线——切开，虚线——弯折

图 2-24　纸圈的表情（1）｜学生：周青衫

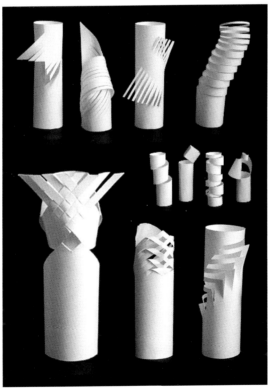

图 2-25　纸圈的表情（2）｜学生：任军斌、陈鼎业、姜海波、刘文伟

2.3 再造想象

想象力的培养是从认知起步的。认知始于观察,观察意味着全面细致地了解对象,从中发现本质。当爱因斯坦被问到如何取得别人无法取得的成就时,他回答:"你发现没有,甲虫沿着球面爬行的时候,它没有注意到它爬过的路是弯曲的,而我有幸发现了这一点。"这句话点出了发现的重要性。如果不重视对事物真相的观察,就很难发现一般人所无法察觉的深层含义,也就不会有创造。从这个意义上说,没有仔细的观察,就不可能发现有价值的知识。我们所要做的"再造"作业,是经过思考的再造活动,其过程是一种再造想象,即观察分析(材料、结构、工艺),构形思考(形态、构造),再造表达(创造性的再现)。

设计课题:鞋子再造

作业要求:挑选一只自己喜欢的鞋子,清洗干净,晾干后带到教室。用纸张作为材料将鞋子作1:1模拟再造。仔细观察鞋子的造型与材质特征,研究制作方法,记录鞋子各部分的尺寸,用纸张全新演绎鞋子的造型。

材料:白卡纸、计算纸、白胶等。

工具:美工刀、剪刀、钢尺、游标卡尺、软尺等。

作业规格:用A4纸黑白打印。

在动手之前先了解工具和材料。课题要求通过对鞋子的精确测绘,以1:1的比例用纸再造出来。纸材和实际制鞋材料无论在柔韧性、折叠性还是可加工性等方面,都大相径庭,不可能完全像制作真鞋一样。如何用完全不同的材料、不同的加工方法达到造型的目的,其中有许多值得研究和探讨的地方,需要借助一些工具。工具大体分为三类:测量、记录与绘制、制作工具,具体介绍如下。

（1）钢尺。钢质刻度尺不仅可以测量长度，还可以用来划线、切割等。

（2）游标卡尺。鞋子各部位的曲面比较复杂，游标卡尺不仅可以测量曲面之间的长度、曲面内径，还可以测量槽和筒的深度。

（3）软尺。由于鞋子的曲面形态复杂，用硬的直尺很难测量准确。用软尺可以比较方便地测量出一些曲面展开之后的尺寸。

（4）纸胶带。可以粘贴在鞋子各部位的表面，用于记录和标识，也可以用来制作鞋体表面的部件。

（5）计算纸。用于复刻取样的纸。由于计算纸上印刷着间隔 1mm 的方格线，在描摹草样的时候就非常方便，不需要尺子就可以直接根据纸上的刻度做标记。

（6）签字笔或铅笔。签字笔或铅笔用于绘制部件外轮廓线，轮廓线过粗会影响裁切的精确程度。

（7）铁笔。用来画切割线以及折曲纸张时的痕迹线。如果没有铁笔，可以用没有油墨的圆珠笔代替。

（8）美工刀。最好使用较小的，或者刀片较薄的美工刀，以保证切割的准确度。

（9）剪刀。以较长的剪刀为宜。

（10）打孔器。用于打孔。打孔器有许多种，最好选用可以改变孔洞大小的打孔器。

（11）尖头锥。用于制作一些非常细小的肌理效果，如鞋面上的透气孔。

（12）白胶。白胶干的时间较长，需要细致的粘合和耐心的等待，这可以培养我们的细心和耐心。双面胶粘合得更快，但是，由于部件之间的结构存在张力，时间一长粘合部分会慢慢脱开。

"鞋子再造"课题是以纸为材料的，不同的纸其特性与加工方法都不同，这些都是课题设计需要思考的内容。推荐白卡纸与素描纸（或叫铅画纸）。白卡纸具有一定的硬度和韧性，适用于制作鞋子的鞋底和内部的龙骨或者支撑结构。素描纸相对比较柔软，具有一定的韧性与弹性。在制作鞋子的曲面时，素描纸可以很好地发挥作用。

鞋子的各个部件有其独有的功能特征，其造型与功能随着时代发展演化至今。例如中国古代的鞋子，其前部都有明显的隆起，称为鞋翘（图 2-26）。因为古人大多穿裙袍，而穿裙袍的不便之处就是容易绊倒摔跤。整个裙袍被挡在鞋翘后面，这样走路就会方便和安全很多。另外，在走路时鞋翘可以保护双脚，当碰到硬物时不易伤脚。此外，在鞋底前加鞋翘与之相连，可以增加鞋的牢固性，延长使用寿命。

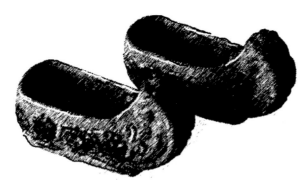

图 2-26 中国古代的鞋子

从这个例子中不难发现：仅仅是把鞋头翘起来，就可以具备如此多的功能。由此可见，即使是很简单的造型，背后蕴涵的深层含义都可能是极其丰富的，如果我们不去仔细探究的话，很多时候会被忽略。只要我们细致观察和分析，造型背后的含义就不难发现了。

（1）观察分析、画出结构图。动手之前要认真了解鞋子每一个部件的造型和功能。每只鞋子都是自己挑选的，有运动鞋、高跟鞋、凉鞋等，这些鞋子的造型和功能存在一定的差别。学生不仅要认真观察、记录鞋子的各个细节，还要去寻找有关资料，通过资料了解鞋子的背景：鞋子的造型与功能是如何发展至今的？各个部件的造型和功能的用意究竟是什么？认真分析鞋子各个部件的连接方式和结构关系，并将造型结构用手绘的形式清晰明了地绘制下来。图 2-27 既是鞋子的结构分析图，也是动手制作的蓝图。对鞋子的结构有了一定的了解后，我们会发现：即便是天天都要穿鞋，如果不去观察和探究，就不会去思考其中的问题。

（2）制作鞋底。第一步可以从鞋底做起，鞋底决定了一只鞋子的基础。无论是运动鞋、高跟鞋，还是平底鞋，都有其独特的形态特征和功能。如何准确地测量出鞋底各部位的尺寸，并用纸材制作出来呢？可以从两个方面测量并绘制：鞋底的投影面和展开面。除了高跟鞋和平底皮鞋，绝大多数鞋子的鞋底头部都是微微向上翘起的。而鞋底的展开长度总是长于截面长度。在制作鞋底的平面时，需要一个鞋底展开的平面；在制作鞋底的骨架时，需要知道鞋子的投影面与截面长度（图 2-28）。

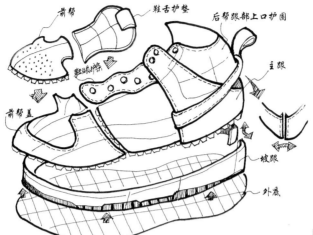

图 2-27 鞋子的结构分析

图 2-28 鞋子底面形状的描摹

绘制鞋底投影面的轮廓时可以将鞋子平放在纸上，用笔沿着鞋底的边缘将轮廓直接描摹在纸上。这种方法也许有误差，可以用游标卡尺进行误差修正。获得鞋底展开面的方法有很多：其一是将薄纸覆盖在鞋底上，向下慢慢施压，压出鞋子边缘的痕迹线，然后摊开，将痕迹线描绘下来；其二是拿纸胶带粘贴在鞋底，将边缘修剪整齐，再将纸胶带慢慢揭下，展开纸胶带，用笔将轮廓描绘下来。当然，这两种方法也会有误差，一般都会小于鞋底面的实际尺寸，因此还需要多次操作，减小误差，或者用游标卡尺量出各端点的偏差尺寸，并在计算纸上重新按照修正后的尺寸绘制。

要留出纸张的粘贴位置,还必须把轮廓线放宽 5~10mm,再剪出锯齿(图 2-29)。注意在弧度较大的地方锯齿的宽度不要太大。接着制作鞋底的立体骨架。骨架采用纸片插接的方法,将鞋底按经纬方向绘制出来后,用插片插接起来(图 2-30)。这样,3 个维度的鞋底构形尺寸就确定下来了。获取经线的方法是将鞋平放在计算纸上,用直尺垂直地顶住鞋子的前后两端,两端点之间的长度就是经线的长度。

用纸胶带作为标记在鞋底上粘贴出经纬线。插片以 8~15mm 为宜,间隔越短,骨架的构形尺寸越准确。用游标卡尺将鞋底从尾到头每条纬线对应的端点上的鞋底厚度准确地测量出来。

图 2-29　鞋底锯齿

图 2-30　鞋底插片

这样，根据前面在计算纸上描摹下来的鞋底曲线和鞋底的厚度，就可以将鞋底的经线插片精确地制作出来（图2-31）。然后，根据各个纬线间的距离剪出用于拼插的插口。注意插口要从下向上剪，距离为插片厚度的一半。

制作出鞋底骨架的横向插片，即纬线插片，将纬线绘制在前面绘制的鞋底投影面上。再将每一个插片都标记上号码，这样在全部绘制和剪裁之后，方便有秩序地排列。还要注意插片的插口方向，要与经线插口方向相反。将插片按照顺序插接起来，就初步构成了鞋底框架（图2-32）。

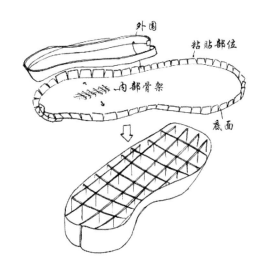

图 2-31　鞋底构成

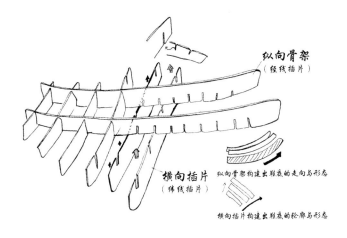

图 2-32　鞋底框架

接着制作鞋底的外围部分，把纸胶带粘贴在鞋底边缘，将外围的形状复刻下来。将连接起来的纸胶带揭下来展开摊平，然后在素描纸上将整条展开的纸胶带剪裁下来。描绘和剪裁时，需要注意要留出粘贴部位。这样，鞋底的三维构造就完成了。鞋底的制作现场如图 2-33、图 2-34 所示。

（3）构建船舱。如果说鞋底是一艘船的船体底部，是基础部分，那么鞋帮就是上面的船舱了。由于纸不像皮革那样可以缝制出具有弧度的曲面，在制作鞋帮的时候，要根据构造分析图来设计各个部件。例如，鞋子的前帮盖应该由一张完整的纸片弯曲而成，而鞋子后帮的护口圈则可以将两张对称的纸片连接在一起。此外，一些相对细琐的部件可以整合在一起，而较大的不易弯曲出曲面的部件则可以分块制作。在制作过程中要根据纸的材料特性不断调整方案。

图 2-33　绘制鞋底

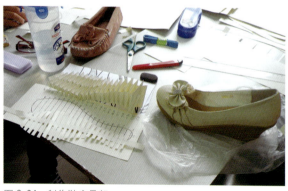

图 2-34　制作鞋底骨架

图 2-35 所示的是前帮盖的取样方法,将纸胶带粘贴到鞋子上,用小刀沿着部件的边缘小心地刻出边缘形状。将刻好的纸小心地揭下来,展开贴到计算纸上,再描绘下来。为了使每个部件的尺寸更加精确,可以再用软尺测量几个关键点的尺寸,并在计算纸上进行核对和修正。将绘制完的纸形从计算纸上裁切下来,再放样到素描纸上。在剪粘贴的锯齿时,可以将锯齿剪成梯形或三角形,无论哪个形状都要注意每个锯齿都不宜过大或过小。若锯齿太小,粘贴的面积不够,会影响部件之间的牢固程度;若锯齿过大,一些弧度较大的部件在粘合的时候其表面就会形成比较难看的折痕,影响外观。

把制作完的部件粘贴到鞋底上,粘贴的时候注意部件的前后位置,可以在部件上画上对齐的基准线之后再进行粘合。在制作鞋帮部件时还可以将薄纸覆盖到鞋子上,用铅笔在纸的表面进行拓印(拓印是古代将石刻碑帖上的字迹转印的方法)。鞋帮取样应视具体造型来决定,也可以将多种方法结合起来使用。根据事先分析和画好的设计图纸,将所有的部件粘合到一起。这样鞋子的基本造型就完成了,完成之后还可以进行一些配件的制作。例如,使用细的纸条搓出鞋带,或者对鞋子某个部分做些表面肌理的处理等(图 2-36)。

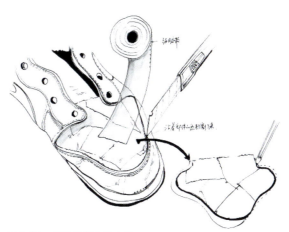

图 2-35 前帮盖的取样方法

图 2-36 鞋子再造制作现场

鞋子再造是体验再造想象的过程，更是体验认知、观察、研究和设计的过程。研究能力比创造力更重要，一旦掌握了研究的方法和规律，就可以为创造力的发挥打下基础。法国哲学家、数学家笛卡尔提出的科学研究方法可以提高我们的认识：第一，绝不把任何我没有明确地认识其为真理的东西当作真的加以接受，也就是说，避免仓促的判断和偏见，只把那些十分清楚明白的使我根本无法怀疑的东西放进我的判断之中；第二，把我所考察的每一个难题，都尽可能地分成细小的部分，直到可以达到圆满解决的程度为止；第三，按照次序认识对象，通常从最简单、最容易认识的对象开始，一点点逐步加强对对象的认识，即便是那些彼此之间并没有自然的先后次序的对象，我也给它们设定一个次序；第四，把一切情形尽量完全地列举出来，尽量普遍地加以审视，使我确信毫无遗漏。从这些方法中，可以看出笛卡尔不仅强调理性演绎法前提的真实可靠，而且注重演绎法和分析法的结合。

该课题的学生作业如图 2-37～图 2-39 所示。

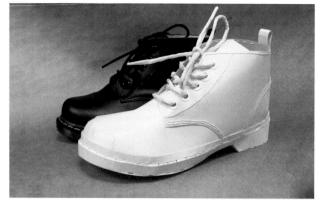
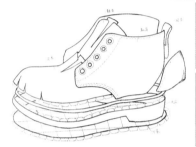

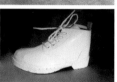

图 2-37　鞋子再造 | 学生：范卓群

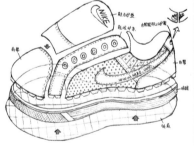

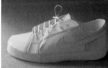

图 2-38　鞋子再造 | 学生：马卓

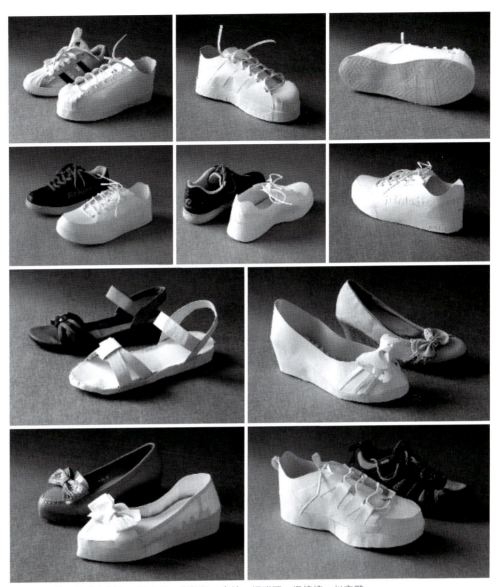

图 2-39　鞋子再造｜学生：郑宁伟、郑旭凯、余姝、姬逍颐、温婷婷、赵宇鹏

【阅读书目】

(1) 康定斯基. 点线面：抽象艺术的基础 [M]. 罗世平，译. 上海：上海人民美术出版社，1988.

(2) 柳冠中. 综合造型设计基础 [M]. 北京：高等教育出版社，2009.

第 3 章　构造

【教学内容】
机能构造、连接和折叠。

【教学目的】
（1）通过对物体构造与形态关系的研究，了解事物的不同类型和特征。
（2）通过对机能构造的解读，激发创新设计意识。
（3）激活右脑思考模式，发现各种可能性，为专业学习打下良好的基础。

【教学方式】
（1）理论讲授，课题设计，现场辅导。
（2）学生以小组为单位交流、发表作品，教师点评。

【教学要求】
（1）学习机能构造原理，掌握认知事物的方法，并应用于设计。
（2）加强对构造原理的认知，锻炼解构能力，丰富设计语言。
（3）利用课外时间去图书馆、网站搜寻相关资料。

【作业评价】
（1）资料收集和综合表达能力。
（2）有所创新，而不是对现有作品的模仿。
（3）态度认真，作业整洁，制作精良。

德国作家、自然科学家歌德最早提出"形态学"的概念，认为要把生物体外部的形状与内部结构联系在一起进行考察，通过对动植物的机体构造与其外部形状关系的研究，来了解它们的不同类型和特征。构造，一般是指物体的各组成部分及其相互关系。

3.1　机能构造

自然界的生物都有各不相同的构造来保持其生命状态——一个橘子、一个蜂窝或者一张蜘蛛网，看上去很脆弱，在大自然的风风雨雨中，却能保持其形态的完整性，这就得益于各自合理的生物构造。如图3-1所示，鲜艳的黄色的特殊质感的橘子表皮，不仅能吸引人的眼球，引起人的食欲，还能防止日晒雨淋和水分蒸发；内层海绵状的白色纤维组织保护着里面的果汁果肉，同时对外部的寒暑起到隔冷隔热的作用；果汁果肉被安放在一个个橘瓣中，就像超市里的小包装食品；种子则被保护在瓣囊中，不会轻易受到损伤。想一想，在一个橘子里面具备现代产品设计的哪些要素？

再来看鸡蛋，鸡蛋呈椭圆形，椭圆是一种常见的自然形态；主要成分为碳酸钙的蛋壳具有良好的防护功能；蛋壳上密布的气孔便于通风，为气室提供充足的氧气；流动的蛋白起着缓冲作用，便于蛋壳自由地滚动，以免受到损伤。

从生物学的角度看，橘子和鸡蛋之所以是现在这个模样，完全是自然界物种进化的结果，如果不具备上述功能或者生存优势，它们就不会延续到今天。我们从中了解和分析生物的生存优势，是为了研究这些优势背后的支撑因素，从而运用在专业设计上。

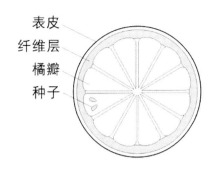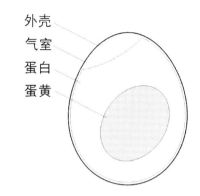

图 3-1　橘子和鸡蛋的构造

自然界中的哺乳类和脊椎类动物都依赖骨骼承载自身重量。生物进化的规律是，越是高级的生物，骨骼就越复杂。就像不同生物有着不同的骨骼，不同的产品也有着不同的构造。譬如说，照相机和汽车的功能截然不同，其构造也大相径庭。没有构造，也就没有产品形态。研究产品构造，首先要研究产品的机能和构成形态。

一件好的产品应该是而且必须是技术与艺术的综合体，而不是简单的技术加上艺术。产品中既要有技术因素，也要有艺术因素，并且两者在各方面都应有关联，不能把技术因素与艺术因素分开处理。构造既是一种技术，也是一种艺术。图 3-2 所示的是丹麦设计师汉宁森设计的 PH 系列灯具，是举世公认的功能、构造设计俱佳的艺术品。建筑师罗得列克·梅尔说得更为精辟：构造技术是一门科学，实行起来却是一门艺术。构造，会影响产品的最终形态。

纸是我们熟悉的材料，但大多数情况下我们都是利用纸的平面性一面，即在上面写字或画画。纸还是一种比较脆弱的材料，撕开一张纸很容易，但如果把一张纸折叠起来，再撕开就不那么容易了。瓦楞纸就是利用纸的这个特性来加强抗压、抗弯强度的。在商品运输包装上瓦楞纸替代木材，节约了许多森林资源。

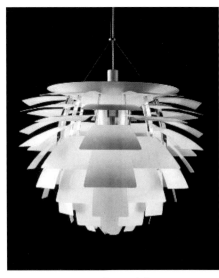 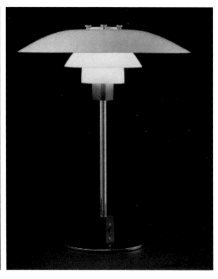

图 3-2　PH 系列灯具｜汉宁森｜丹麦

设计课题：人体支撑物

作业要求：瓦楞纸广泛应用在商品的运输包装上，一旦完成了包装功能就成了废弃物。本课题以废弃的瓦楞纸为材料设计一个能够支撑人体重量的构成体。瓦楞纸质量轻、抗压性强，要充分发挥这种材料特性进行结构设计。要研究材料自身的连接方式，不得使用粘接剂和铁钉，能自由拆卸，且具有美感。撰写一份300字左右的说明书，内容包括设计说明、设计图、设计者与支撑物关系的照片等。

材料：瓦楞纸。

尺寸：不限。

作业规格：用A4纸彩色打印。

为什么该设计课题的材料限定为瓦楞纸？原因是瓦楞纸成本低、易加工、质量轻，最主要的是它的抗压性强。一般的瓦楞纸是三层纸组成的，中间一层的"瓦楞"是经过"折叠"的纸，这样就加强了纸的纵向抗弯强度。在构思支撑物时要充分考虑材料纵横方向的抗压强度存在差异性。设计要求不能用粘接剂，也不能使用铁钉，要靠巧妙的结构设计来塑造形体，例如可以利用中国传统建筑中的斗拱的原理。

瓦楞纸在形态、受力强度上与木材相比有很大差异，在构思时要注意这一点。不要把椅子形象"套用"在支撑物上，材料不同，加工手段不同，形态也会不同。这与本课题提出的问题密切相关：怎样处理好材料与形态、功能的关系？

以瓦楞纸为课题，借助其材料特性，研究其构造，以及材料与形态、功能之间的关系。课题排除瓦楞纸的商品性，是为了便于在课题的研究中排除对固有概念认识的局限，发掘其更深层的内涵并赋予全新的意义。在构思时，要强调实验的意义，重点放在发现可能性上。可以从多种视角入手，如生物仿生、移植其他事物的结构等。图 3-3～图 3-6 为学生作品。

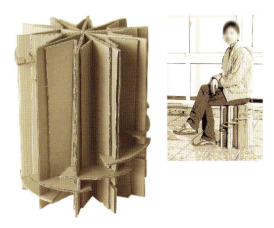

图 3-3　人体支撑物｜瓦楞纸｜学生：章红美

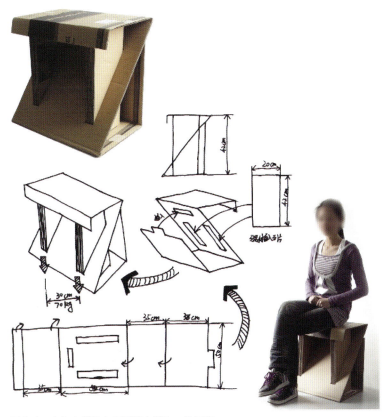

图 3-4　人体支撑物｜瓦楞纸｜学生：徐周音

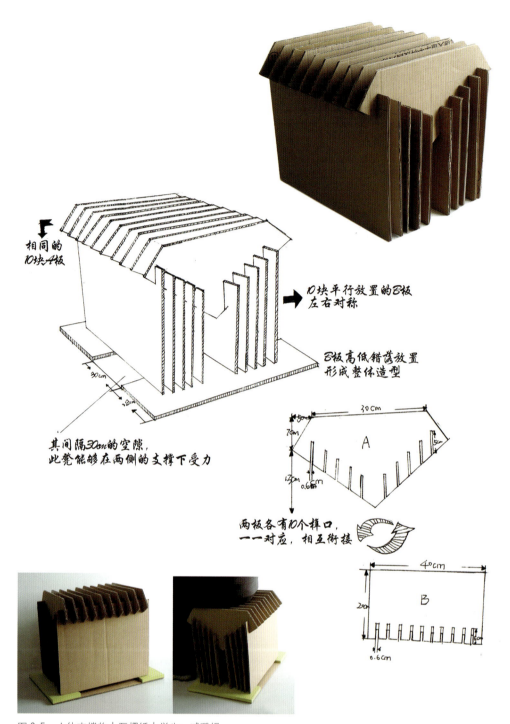

图 3-5 人体支撑物 | 瓦楞纸 | 学生：臧璐娟

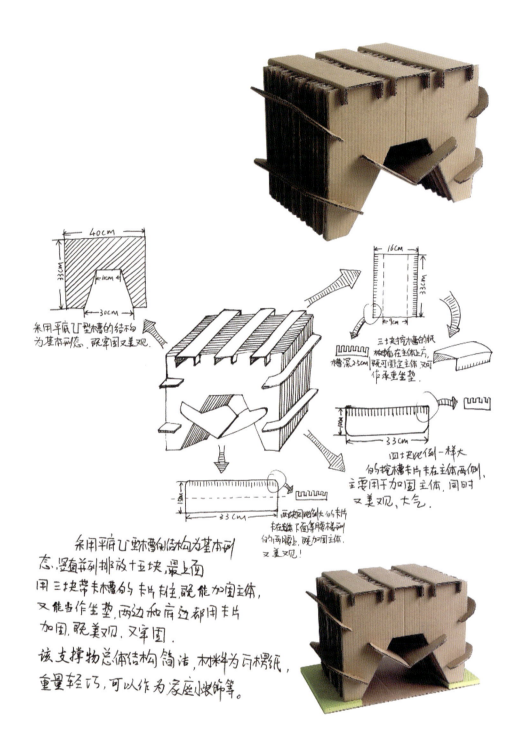

图 3-6 人体支撑物｜瓦楞纸｜学生：夏雪雪

3.2 连接

连接构造的运用一般存在于所有的制品结构，如包袋的搭扣、皮带扣、门窗的合页装置、电子产品壳体自锁连接装置、火车车厢之间的拖挂装置等，构成制品的各个部件都需要依靠一定的连接结构。连接方式和材料的特性有着直接的关系。对连接构造的设计研究最能体现工业设计的水平。例如，德国的家具五金连接件的设计水平及质量为设计界所瞩目——功能性好、巧妙灵活，处处体现"以人为本"的理念。探索和研究连接构造对设计创新有着重要的意义。

连接构造一般分为两大类：一种是产品各部件之间有相对运动的连接，称为动连接；另一种是各部件之间没有相对运动的连接，称为静连接。在制造业中，连接通常是指静连接，本节重点介绍这类连接构造。

静连接又可分为易拆连接和固定连接。易拆连接是指不能损坏连接中的任何一方就可拆开的连接，并且可以多次重复拆卸（图 3-7），如插接、锁扣和螺旋，在机械制造中还有键连接、销连接等；固定连接是指至少要损坏连接中的某一部分才能拆开，如铆接、焊接、粘结，在竹藤家具制作中还有捆扎和编结的连接方式。这些连接在设计上都要求结实耐用、结构稳定、简单且易于加工。

1. 插接
插接就是在相应的插装部位上进行连接，如皮带纽扣插入皮带孔、门窗上的插销等。图 3-8 所示的卡纸手机架就是插接的连接方式。插接是易拆连接中最为直观和最容易拆卸的结构，常用在构件的组装、堆叠及模块化设计中。

2. 锁扣
锁扣连接是靠材料本身的弹性来实现连接的（尤其是塑料构件），特点是结构简单、拆卸方便、形式灵活，在现代产品中的应用极为广泛。家用电器的外壳大多是由塑料构件组成的，由于塑料具有较大的弹性且易于变形，不必附加另外的弹性元件，就可以实现锁扣连接，无论在装配现场还是在使用现场，锁扣连接方式都比较快捷经济（图 3-9）。

图 3-7 易拆卸构件

图 3-8 卡纸手机架

图 3-9 弹性锁扣

锁扣结构使产品的装拆更加方便，而且几乎不影响制造成本，也就是说不会增加模具设计的复杂程度。设计时要注意材料的弹性变形程度、结构要求的固定力大小和拆装的频繁程度等因素。设计锁扣的位置时，应避免装配后的锁扣处于尖角、开口或接合线的位置，否则会缩短锁扣的使用寿命。

过盈配合连接也可以归在锁扣式连接中，如笔类产品中笔帽与笔杆之间的连接，笔杆大多设计凸出的部位，其尺寸略大于笔帽，通过这种过盈接触面的摩擦力来实现连接。过盈量、过盈配合面积大小决定连接的稳定性和分离的方便性。塑料制品可以运用这种连接方式。金属零件之间的过盈配合往往运用在装拆不频繁的连接中，利用热胀冷缩原理才能进行有效的拆装。

3. 螺旋
可乐瓶、牛奶瓶、糖罐、盐罐等容器的开启方式大多是螺旋结构，开盖关盖操作简单。为了防止儿童在家长不在的时候擅自打开药瓶而发生误食现象，有的瓶盖同样设计成螺旋盖，但儿童不能轻易打开，这种设计巧妙而又有效（图 3-10）。

4. 粘接
粘接是一种运用最为广泛的不用拆卸的连接方式。这种连接方式可以连接不同特性的材料，如金属与玻璃、陶瓷、木材等非金属材料之间的连接。尤其是复杂的构件，如果采用焊接工艺，可以给产品造型提供更大的自由度（图 3-11）。

图 3-10　防止儿童误食的药瓶盖

图 3-11　飞碟吊灯 |Nick Crosbie | 英国

设计课题：连接

作业要求：寻找合适的材料，设计一种连接方式（不得使用粘接剂）。首先要确定基本形，其次各构件必须能自由拆卸，并能组合成一个结构稳定的整体。要充分研究材料特性与连接的可能性。图 3-12～图 3-19 为学生作品。

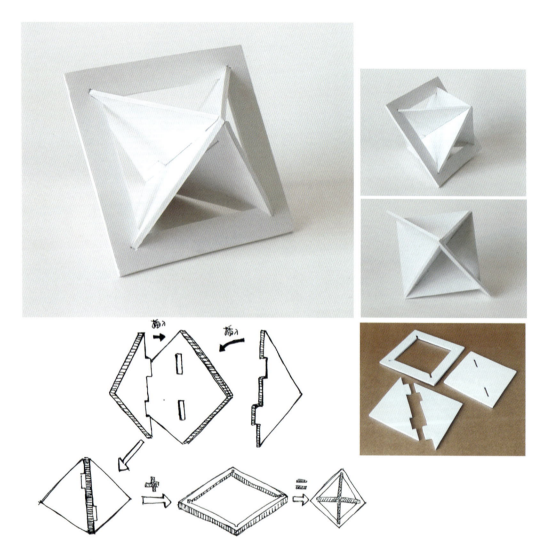

图 3-12　连接｜学生：林岚珣

呈现内容：构思过程、连接示意图和模型照片。

模型尺寸：不超过 16cm×16cm×16cm。

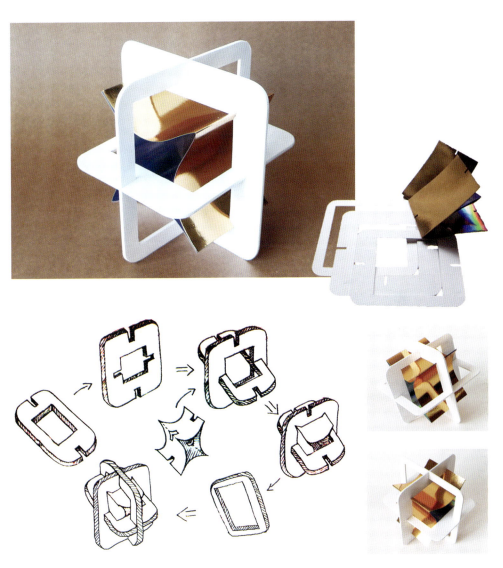

图 3-13　连接｜学生：马卓

054 / **基础设计**

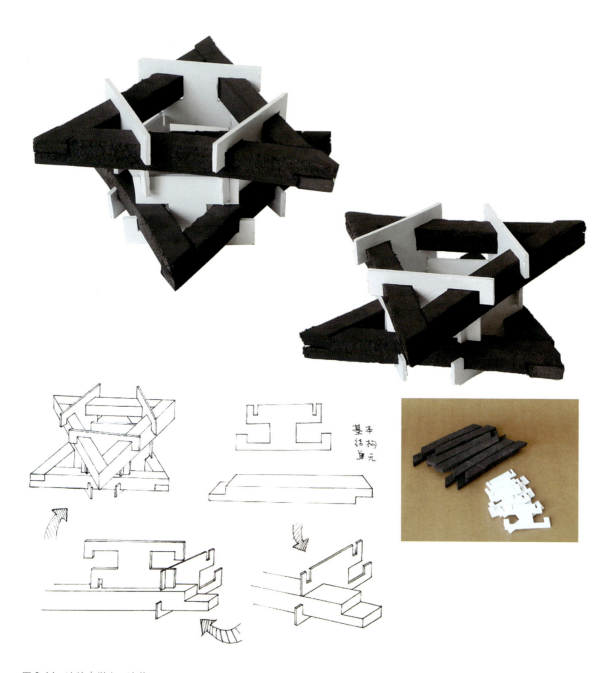

图 3-14 连接｜学生：沈莉

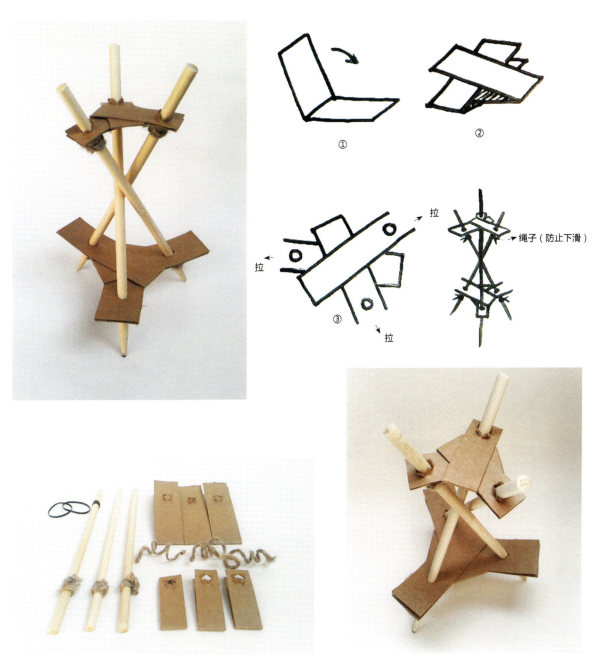

图 3-15 连接 | 学生：张明珠

056　/　基础设计

图 3-16　连接｜KT 板、瓦楞纸｜学生：陈强、吴立立

图 3-17　连接｜KT 板、瓦楞纸、塑料板｜学生：叶磊、南蕴哲、赵安琦

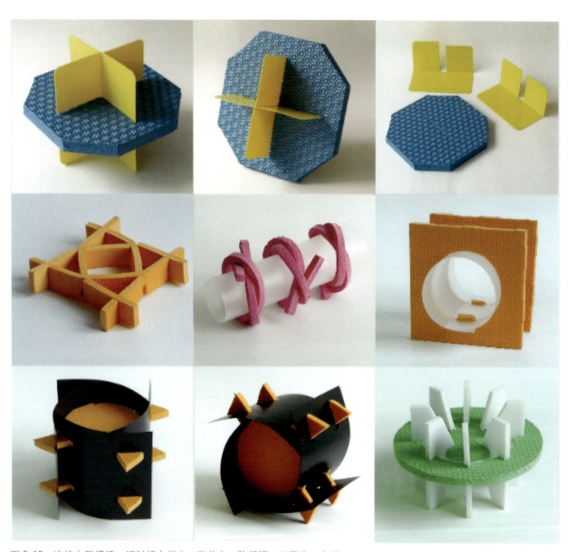

图 3-18 连接｜瓦楞纸、塑料板｜学生：孔佳丰、陈哲明、王蕾华、李军

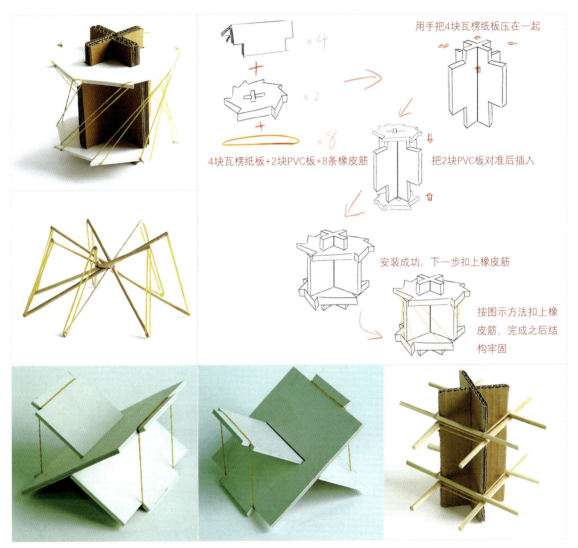

图3-19 连接｜瓦楞纸板、塑料板、PVC板｜学生：王贤凯、龚丽娟、郑书洋、杨慧

3.3 折叠

人们通常把"折"和"叠"组合成一个常用词，实际上，"折"和"叠"是两个具有不同语义的字。《现代汉语词典（第7版）》中，"折"的字义有：①断，弄断；②损失；③弯，弯曲；④回转，转变方向；⑤折服；⑥折合，抵换；等等。"叠"的字义有：①一层加上一层，重复；②折叠；等等。由此可知，"折"和"叠"含义不同，但两者有一定的关联。因此，人们常常把"折叠"连在一起使用。例如，可以将一张纸反复对折，由此产生出"叠"的结果；但"叠"未必都是"折"的结果，如把同样大小的碗叠放在一起，就不是"折"所为的。折叠的分类如图 3-20 所示。

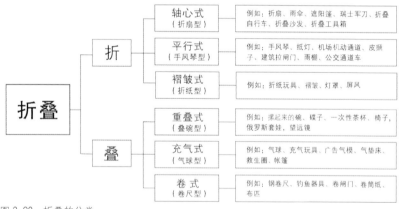

图 3-20　折叠的分类

1. 折的形式

（1）轴心式。

轴心式是以一个或多个轴心为折动点的折叠构造，最直观、形象的产品就是折扇，所以轴心式也称折扇型（图3-21）。有同一轴心的物品，如伞、遮阳篷；有多个轴心的物品，如车辆的传动系统等；也有同一轴心、伸展半径不同的物品；还有在同一方向上可以上下联动的物品；等等。折叠童车的设计常常是多种折叠形式的综合运用。轴心式结构的构件在尺度关系上要求比较严格，在设计上要求计算准确，配合周到。轴心式是应用最早、最广，也是最为经济的构造形式之一。

（2）平行式。

平行式是利用平行概念进行折动的折叠构造，典型形象是手风琴，所以平行式也称手风琴型（图3-22）。平行式可分为两种结构：一种是伸缩型，通过改变物品的长度来改变物品的内部空间，如老式照相机的皮腔、气压式热水瓶等；另一种是方向型，结构上是平行的，而在运用时是有方向变化的，如机场机动通道的皮腔装置，为了能对准机舱门，机动通道口必须能灵活地调整角度。平行式的优点是活动灵活，易产生动感，变化丰富，具有律动美。相对于轴心式，其结构要简单得多，造价也相对较低，所以广泛应用在各类产品设计中。不足的是，这种结构的物品如不加辅助构件，不易定向，易摇晃扭损。

图 3-21　折扇——轴心式

图 3-22　手风琴——平行式

(3)褶皱式。

这里所指的"褶皱"就像把一张平面的纸张，折成一个立体的船，是平面立体化的结果。折纸形象地体现了褶皱式，所以褶皱式也称折纸型（图3-23）。轴心式和平行式多多少少带有机械结构，用于定位定向等，在一定范围内展开收拢。褶皱式没有机械结构，而是利用材料本身的韧性和连接件完成从平面到立体的转换，并在两个维度中双向变化。例如用瓦楞纸做的椅子，运用瓦楞纸的特性进行立体化设计，不用胶水，采用插接方式连接。

2. 叠的形式

（1）重叠式。

重叠式也称叠碗型，叠的特征是同一种物品在上下或者前后方向可以挨紧放置，从而节省堆放空间。最常见的如上下重叠的椅子、前后重叠的超市购物车。重叠式的另一种形式是由一系列大小不同但形态相同的物品组合在一起，特征是"较大的"可容纳"较小的"，如叠放在一起的碗（图3-24）。

图3-23 折纸——褶皱式

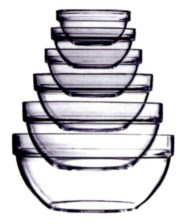

图3-24 叠放在一起的碗——重叠式

(2)充气式。

充气式产品是在薄膜材料中充入空气后成型的产品,其薄膜通常是高分子材料。最典型的是热气球(图3-25)和儿童气球,所以充气式也称气球型。充气式产品具有很大的市场前景,如旅游产品、户外产品等都是其发挥优势的领域。充气式产品的特点是可在短时间内产生一个比原材料大若干倍的物体,放气后便于折叠收纳。在现代商业活动中,广告气模是大型的充气产品。

(3)卷式。

卷式构造可以使物品重复地展开与收拢,从造纸厂出厂的纸张和用于制作服装的坯布都是卷式构造。最典型的产品就是卷尺(图3-26)。在卷尺发明之前有人发明了由许多根木条构成的"之"字形尺,它可以折叠收放,但不是太方便。直到19世纪末期,人们发明了钢卷尺后,卷尺的使用变得极其方便。

图 3-25 热气球——充气式

图 3-26 卷尺——卷式

3. 折叠与收纳

在现代社会中，人们生活、工作、学习的节奏越来越快。越来越多的产品在品质和功能上要求越来越精致和一物多用。以童车为例，人们对该产品的要求：在家里是摇篮，在社区花园是儿童座椅，在商场购物兼有载物功能，在风景区要能背在肩上，在路上要方便上公交车或放在汽车后备箱中，等等。人们对产品的多种需求促使设计师对产品多功能的追求。

另外，在现代工业化生产、销售的过程中，除了产品基本的使用功能，包装、运输、销售方式、维修、回收等，都是产品设计中不可忽视的因素。一辆童车或者一个落地电扇，在出厂包装时可能不是产品使用状态下的模样，一般都要进行分解或折叠处理，不然运输成本太高，而运输成本直接影响产品的市场竞争力。所以，产品的多功能不仅要考虑"使用时的多功能"，还要考虑上述各个环节的"功能"因素。折叠构造就具有"多功能"与"空间整理"的特征，让实现集多种功能于一体成为可能。折叠构造归纳起来有以下 6 个方面的功能。

（1）有效利用空间。

在自然界中，鸟类的飞翔和栖息就是一个展开—折叠的过程。在这个转换过程中，一只鸟本身的体积没有发生变化，也就是说所占的实际空间没有变，栖息时的"折叠状态"只是减小了"储藏"空间。试想一下，如果处于飞翔时的展开状态，鸟类怎么能进入鸟窝？所以，我们讨论折叠产品的节省空间主要是指减小它的储藏空间。图 3-27 所示的折叠自行车，其车身重量为 6.5kg。整辆车折叠起来后只有 63.5cm 长、33cm 宽、58.4cm 高，仅占折叠前体积的 1/6，把它放在汽车后备箱外出旅行相当方便。

（2）便于携带。

最直观的例子就是雨伞。一把折叠起来的竹骨油纸伞，其长度为 80～90cm。现代伞的材料发生了很大的变化——钢质伞骨、尼龙伞面，为再次折叠创造了有利条件。现在的二折甚至三折伞，其长度缩短至 25cm 以下，可以随意放进小包中。类似的可折叠的产品有折扇、折叠摄影三脚架、折叠衣架等。这类可折叠的产品在满足基本的使用功能外，还考虑了便携性。在旅游休闲产品中，折叠设计是很重要的元素（图 3-28）。

图 3-27　折叠自行车

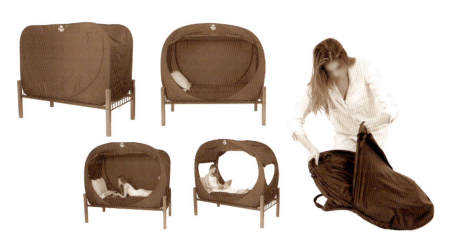

图 3-28　折叠式帐篷床

(3)一物多用。

这一概念,经常被运用在家具设计中,如图3-29所示的书架桌。家具可以调整室内空间。比如经过特殊设计的双人床可以折叠后放在柜子中,这样室内功能就发生了变化:白天是客厅(床折叠后放在柜子中),晚上把床从柜子中放下来,那么客厅就变成了卧室。

(4)安全。

典型产品就是瑞士军刀(图3-30),最初只有刀具,逐步发展成一个折叠大家族,它最大的特点就是安全、便携、实用。这一概念被用到许多产品中,如五金工具,经过折叠处理后不仅缩小了所占空间,而且隐藏了锋利部分,保证了携带的安全。

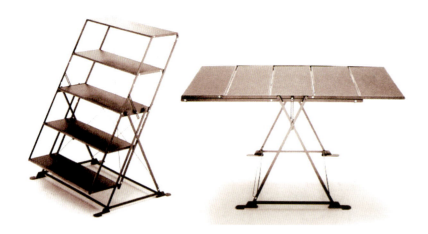

图3-29 书架桌

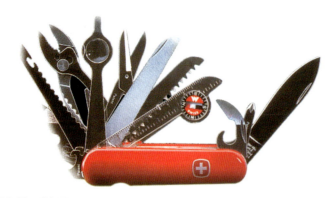

图3-30 瑞士军刀

(5) 降低仓储及运输成本。

前文提到的折叠自行车，折叠后装入纸箱与展开状态装入纸箱相比，所消耗的瓦楞纸要少许多。仓储及运输成本也大大降低。从这一点上讲，折叠产品不仅能有效利用空间，还能节约资源和能源。关于折叠构造的研究及运用，对制造、运输、仓储及公共空间的有效利用都有积极意义。

(6) 便于归类管理。

我们在工作学习中都有这样的体会，许多办公、学习用品的使用比较频繁。优秀的产品设计可以解决工作学习中的很多问题。图 3-31 所示的这款文件包，可以将文件分门别类地放置，使用者到了办公室就可以展开挂在墙上，查找文件时十分方便，对于那些必须经常带着资料外出做演讲的人来说尤为方便。图 3-32 所示的椅子叠放起来，便于归类管理。

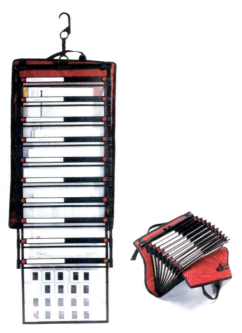

图 3-31　折叠公文包

图 3-32　叠放的椅子

设计课题：折叠与收纳

作业要求：以自己的生活环境为观察对象，对宿舍、居家、校园公共场所及本人生活状态作深入仔细的调查研究；画出思维导图或概念地图，从中提炼设计概念；画出设计草图、结构图；制作模型、设计版面。图 3-33～图 3-38 为学生作品。

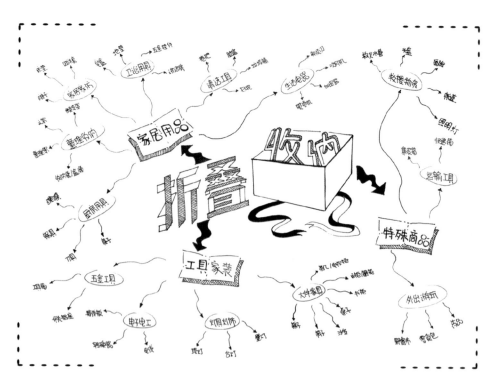

图 3-33　折叠与收纳｜学生：李敏菡

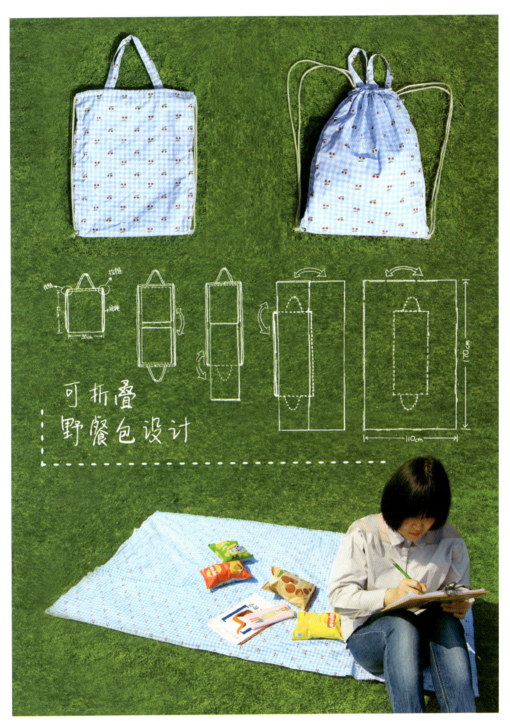

图 3-33 折叠与收纳（续）｜学生：李敏菡

基础设计

杭州电子科技大学基础设计课程
设计：施玉琼（13221107） 指导：叶丹 日期：2015/04/10

设计课题名称：折叠与收纳

要求：以自己的生活环境为观察对象，对宿舍、居家、校园公共场所及本人生活状态作深入仔细的调查研究；画出思维导图或概念地图，从中提炼设计概念；画出设计草图、结构图；制作模型、设计版面。

材料：模型板、瓦楞纸、卡纸、无纺布、EVA等。

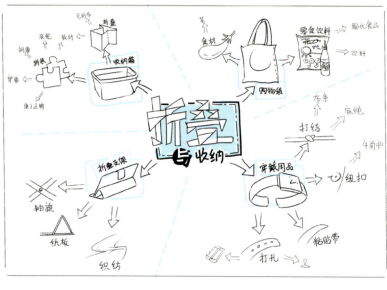

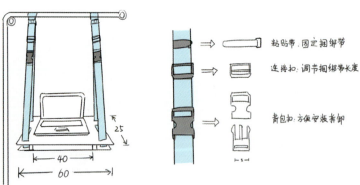

图 3-34　折叠与收纳｜学生：施玉琼

第 3 章 构造 / 071

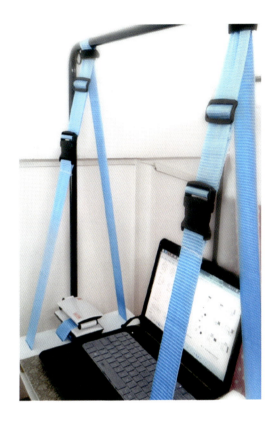

● 这款折叠桌是悬挂式的，灵感源于生活中猫在床上走动，床垫过软，普通的床上放折叠桌会不稳当，桌上的东西容易被打翻。

● 背包插扣便于安装在水平稳定的栏杆。挂起后可以调节桌面角度，用魔术贴一体扎线带捆绑固定捆绑带。可以用连接扣调节捆绑带长度，以调节桌面高度。穿插在桌面的捆绑带可以固定桌面的台灯和束线，中空的夹层可以储物，如放入速写本、画纸等日常用品。

● 拆卸后捆绑带收纳到夹层中，桌面便与普通折叠桌一样摆放方便。由于装卸方便，此款吊桌能在户外悬挂在楼梯杆等稳定的栏杆上。

图 3-34　折叠与收纳（续）｜学生：施玉琼

基础设计

设计：马晓曼（13221133）　　指导：叶丹　　日期：2015/03/31

杭州电子科技大学基础设计课程

设计课题名称：折叠与收纳

要求：以自己的生活环境为观察对象，对宿舍、居家、校园公共场所及本人生活状态作深入仔细的调查研究；画出思维导图或概念地图，从中提炼设计概念；画出设计草图、结构图；制作设计模型、设计版面。
材料：模型板、瓦楞纸、卡纸、无纺布、EVA等。

 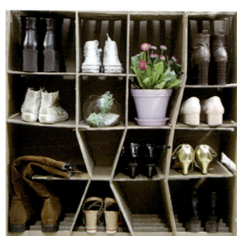

图 3-35　折叠与收纳｜学生：马晓曼

第 3 章 构造 / 073

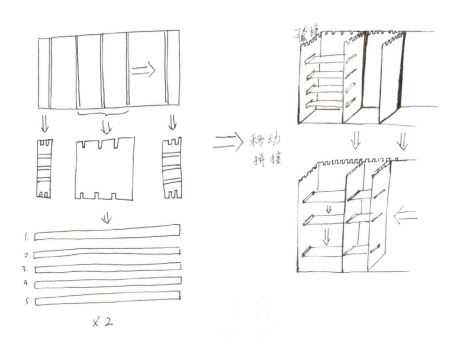

图 3-35 折叠与收纳（续）｜学生：马晓曼

基础设计

杭州电子科技大学基础设计课程

13220216 许梦娇　指导老师：叶丹　2015年3月

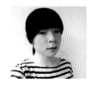

设计课题名称：折叠与收纳

要求：以自己的生活环境为观察对象，对宿舍、居家、校园公共场所及本人生活状态作深入仔细的调查研究；画出思维导图或概念地图，从中提炼设计概念；画出设计草图、结构图；制作设计模型、设计版面。

材料：模型板、瓦楞纸、卡纸、无纺布、EVA等。

设计师便携工具箱

*收纳:100张A4纸、30支马克笔、铅笔、自动铅笔、针管笔、美工刀、橡皮等手绘用具

*折叠：方便携带，打开即用，不必重复整理

图 3-36　折叠与收纳｜学生：许梦娇

可手提也可单肩背

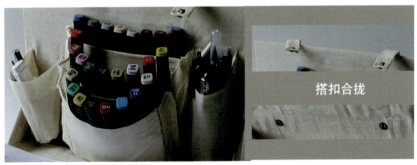

搭扣合拢

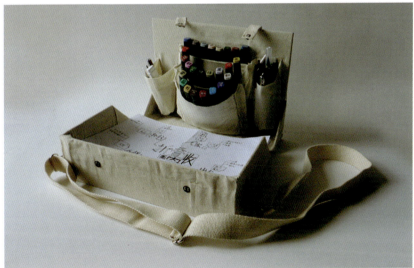

图 3-36 折叠与收纳（续）｜学生：许梦娇

图 3-37 折叠与收纳 | 学生：陈腾、俞江、梅超能、严溢飞、谢成来、沈崇辉

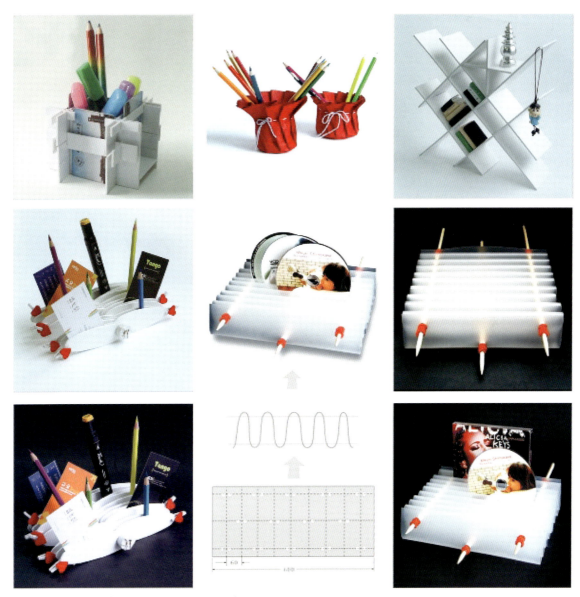

图 3-38　折叠与收纳｜学生：王茜、王菁华、邓森、金赟

【阅读书目】

(1) 拉奥．创意工具 [M]．冯崇裕，卢蔡月娥，译．上海：上海人民出版社，2010．
(2) 迈内尔，温伯格，科罗恩．设计思维改变世界 [M]．平嬿嬿，李悦，译．北京：机械工业出版社，2017．

第 4 章　机构

【教学内容】
机器与机构、折纸机构和柔顺机构。

【教学目的】
（1）理解机械机构原理和运动模式等知识，提高机构应用设计能力。
（2）通过对折纸结构和柔顺机构的解读，丰富设计表现力。
（3）掌握机构运动原理，并运用于设计实践。

【教学方式】
（1）用多媒体课件作理论讲授。
（2）学生以小组为单位进行实物观察和合作设计，教师作辅导和讲评。

【教学要求】
（1）通过学习机构理论，学会构造设计的方法。
（2）锻炼对机构原理的认知和应用能力，丰富想象力。
（3）提升应用机构的表现力，以及动手能力。

【作业评价】
（1）资料采集和综合表现能力。
（2）有所创新，而不是对现有作品的模仿。
（3）态度认真，作业整洁，制作精良。

机械是几百年来工业文明的伟大成就。汽车、飞机就是典型的机械产品。但不是所有产品都是机械产品，如手机、计算机、数字播放器等产品的内部既没有执行机械运动的装置，也没有克服外力做机械功，因此这类产品没有"机械"的内容。而折叠帐篷、童车、开罐器等产品，虽然没有动力装置，但有传递运动或转变运动形式的机构，因此这类产品具有"机械"的内容。机器人虽然是智能产品，其接收信息（传感器）和控制系统（计算机）是"智能的"，但是其功能要用机械的方式来实现（图4-1）。

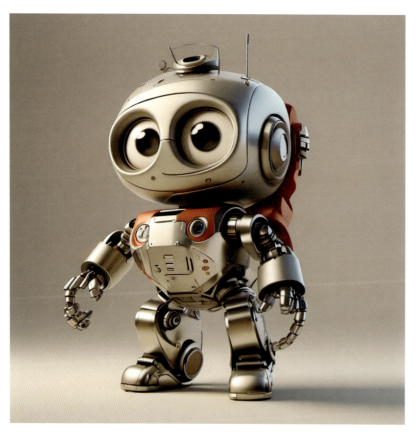

图4-1 机器人

4.1 机器与机构

荷兰艺术家严森创作的一系列人造生物——海滩怪兽，兽背上有鳍，体型庞大的上方风桨随风摆动，驱动着多个脚向前移动（图4-2）。怪兽是由简单的机构传动组成的复杂系统，通过圆周阵列驱动，以"生物"的步态行走。图4-3是怪兽机构传动和腿部机构示意图，每一对腿的姿态相同，只是运动的时序不一样，但看上去整个形体步调一致。腿部运动时序或相位是由其中的曲柄控制的。海滩怪兽是一个装了无数腿的发动机，腿的对数就是发动机的缸数。这是从机械原理上做出的抽象理解。

【图4-2 视频】

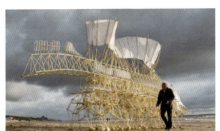
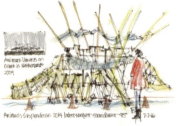

图4-2　海滩怪兽｜严森｜荷兰

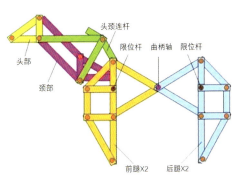
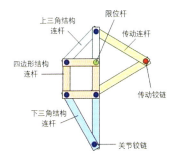

图4-3　怪兽机构传动和腿部机构示意图

人们通常把具体的机械称为机器，把其中的机械运动系统称为机构。从运动学的角度看，机器与机构都是机械；从功能交换的角度看，机器与机构有很大的区别。

机器的特征如下。
（1）机器是由零件、部件、组件等多个单元体经装配而成的系统。
（2）机器的功能主要靠机构传动来实现。因此，组成机构传动的各构件能实现确定的相对运动。
（3）实现运动传递的各机器构件在工作中可传递一定的力或信息，因此各机器应具有相应的强度、刚度及精度要求。
（4）机器可用来运输物料，传递或转换能量，实现预期的运动，输出有用的机械功或传递交换信息。

严格地说，上述各项特征中只要缺少一项，就不能称为机器；而只有上述前3个特征的机件组合则称为机构。机构是机器的运动部分，即剔除了与运动无关的因素而抽象出来的运动模型。由此可见，能实现预期的机械运动的各构件的基本组合体称为机构。常用的机构运动类型、特点及应用如图4-4、表4-1所示。

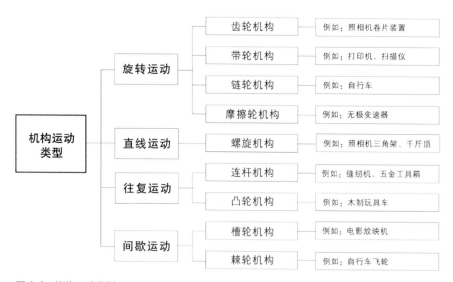

图4-4 机构运动类型

表 4-1 机构特点及应用

机构运动类型	机构名称	示意图	特点及应用	动画讲解
旋转运动	齿轮机构	直齿圆柱齿轮　内齿轮　齿轮齿条	齿轮机构具有传递动力大、传递运动准确可靠、传递速度范围较大、效率较高、结构紧凑、使用寿命长等优点。最简单的齿轮机构由一对齿轮和机架组成,利用两齿轮的啮合可以传递较大的转矩,获得准确的速比,并可改变回转方向	【齿轮机构】
	带轮机构 带轮机构由主动带轮、从动带轮和以一定的张紧力紧套在两带轮上的传动带组成	1—主动带轮; 2—从动带轮; 3—传动带	带轮机构多用在两轴中心距较大,不能用摩擦轮和齿轮直接传动的场合。由于带轮机构是利用带轮和传动带之间的摩擦力来工作的,所以它具有传动平稳、噪声小、可防止吸振及过载时打滑损坏其他零件等优点,而且带轮机构结构简单、成本低、容易维修保养	【带轮机构】
	链轮机构 链轮机构由分装在平行两轴上的主动链轮、从动链轮及绕于两链轮上的链条组成,以链条作中间绕性件,靠链轮轮齿和链条的啮合来传递运动和动力	1—主动链轮; 2—从动链轮; 3—链条	与带轮机构相比,链轮机构具有效率高、需要的张紧力小、传动尺寸较紧凑,且能在温度较高、湿度较大、有油污等恶劣环境条件下工作等优点。与齿轮机构相比,链轮机构的制造和安装精度要求较低,中心距较大时传动结构简单	【链轮机构】
	摩擦轮机构 摩擦轮机构是采用以一定压力保持相互接触的旋转轮,是依靠接触摩擦力实现由主动轮向从动轮传递传动和扭矩的传动机构		摩擦轮机构结构简单、传动平稳、传动比调节方便、避免过载时产生打滑而损坏装置,但传动不准确、效率低、磨损大,而且通常轴上受力大,所以主要用于传动力不大或需要无级调速的情况	【摩擦轮机构】
直线运动	螺旋轮机构 螺旋轮机构是利用螺杆和螺母来实现运动和动力传递的机构,一般用于将回转运动转换成直线运动的场合	1—螺旋轴;2—螺母	螺旋轮机构具有结构简单、易于制造、传递推力大、传动准确、工作平衡、无噪声、易于自锁等优点,但其工作时滑动摩擦大、磨损快、机械效率低,特别是具有自锁性的螺旋轮机构效率低于50%	【螺旋轮机构】

续表

机构运动类型	机构名称	示意图	特点及应用	动画讲解
往复运动	连杆机构 连杆机构是通过转动副或移动副将构件连接,以实现运动交换和动力传递的机构	1、3—连架杆；2—连杆；4—机架	平面连杆机构之所以能被广泛应用,是因为它有许多优点:①它的运动副是由转动副和移动副构成的。这些运动副都是与平面或圆柱面接触的,因此,单位面积所承受的压力小,便于润滑,磨损减少;②这样的运动副便于加工和制造,成本也较低	【连杆机构】
往复运动	凸轮机构 凸轮机构由凸轮、从动件和机架3个部分组成	1—凸轮；2—轴； 3—导轨；4—顶杆； 5—滚轮顶杆；6—凸轮	凸轮机构中,只要适当地设计出凸轮的轮廓曲线,就可以使推杆达到预期的运动规律,且机构简单紧凑。由于凸轮机构是高副机构,易于磨损,因此只适用于传递动力不大的场合	【凸轮机构】
间歇运动	槽轮机构 槽轮机构由主动拨盘、从动槽轮及机架组成	1—槽轮；2—驱动轮；3—转臂	槽轮机构的优点是结构简单、工作可靠、机械效率高,能较平稳、间歇地进行转位。但因圆柱销突然进入并脱离径向槽,传动存在柔性冲击,所以不适用于高速场合	【槽轮机构】
间歇运动	棘轮机构 棘轮机构的轮齿通常用单向齿、棘爪铰接于摇杆上,当摇杆逆时针方向摆动时,驱动棘爪插入棘轮齿以推动棘轮同向转动	外啮合式棘轮　内啮合式棘轮	棘轮机构工作时常伴有噪声和振动,因此它的工作频率不能过高。棘轮机构常用在各种机床和自动机中间歇进给或回转工作台的转位上,也常用在千斤顶上。自行车飞轮中的棘轮机构用于单向驱动	【棘轮机构】

设计课题：机构教具

机构在工程和产品设计中占有重要位置，也是工程教学的重要内容。本设计课题的主题是为小学、中学和大学设计一套常用机构的教具。例如，小学的机构教具在造型上可以更接近玩具，让学生在玩中理解机构原理，其安全性、耐摔、收纳等是设计的重要因素；而大学的机构教具应注重专业性，以及在实验室的成列方式等。以5～8人小组为单位，通过查找资料和实验室调研，确定设计定位。每个小组设计一套机构教具（8～10件／套）。教具要注意整体风格和材料的统一。图4-5～图4-10为学生作业。

作业要求：设计草图、计算机建模、制作实物模型、设计版面，并制作视频。

模型材料：木材、PVC模型板、亚克力板、三合板、3D打印等。

【图4-5视频】

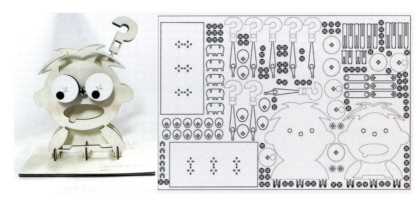

图4-5　机构设计和部件排料图｜浙江工业大学学生作业

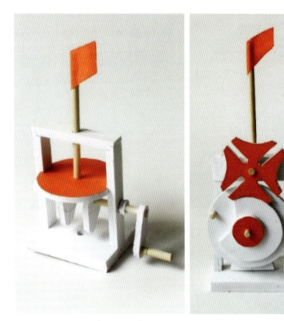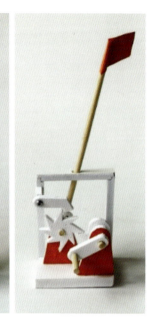

【图 4-6 视频】

图 4-6　机构教具｜小学组｜PVC 模型板

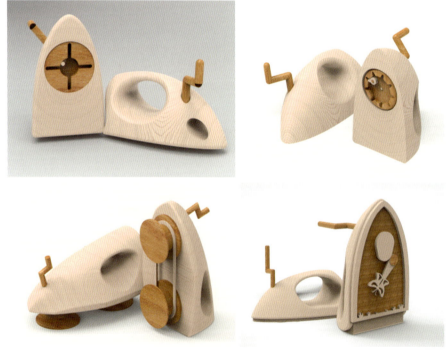

图 4-7　机构教具｜小学组｜学生：万波、周倩慧、周雯、王玉玺

第 4 章 机构 / 087

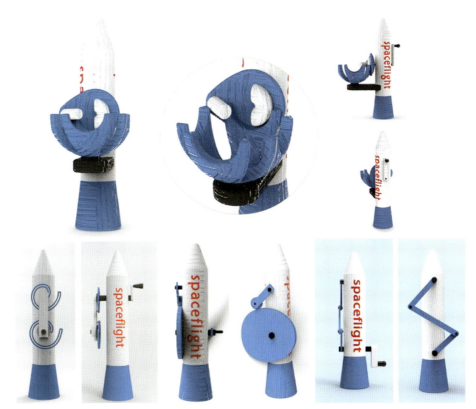

图 4-8　机构教具｜中学组｜学生：蔡睿琦、温一鸣、陈秋宇、李婷妍

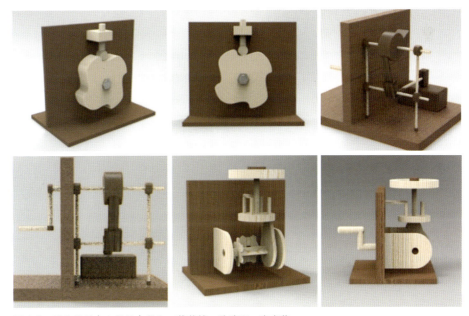

图 4-9　机构教具｜大学组｜学生：蒋芸婕、陈晴雨、李炎萍

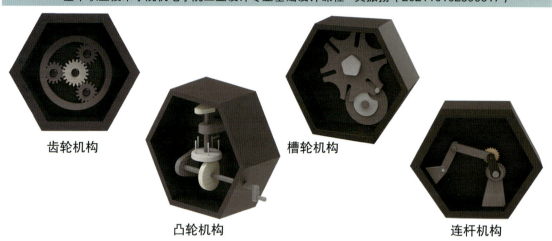

图 4-10　机构教具｜大学组｜学生：吴振扬、吴振宇、曾海艳、杨蒙宇、郎嘉凯

4.2 折纸机构

折纸作为一种机构是一种重要的构造形式。图 4-11、图 4-12 是一款折叠帐篷,专为登月而设计,能够适应各种恶劣的环境。帐篷打开之后,就会变成高 4.2m 的小房子,大小是原来的 750 倍;将其折叠之后,体积只有 2.2m³,能够用卡车运输,也可放进飞船里。它的外壳采用碳纤维材料,装有太阳能电池板,可为 1000ah 的电池供电;夹层内带有泡沫芯,能隔热保暖;框架是用铝制造而成的;可抵御 -45℃的低温,以及 90km/h 的大风。

【图 4-11 视频】

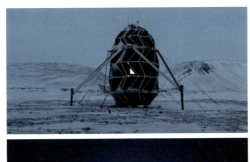

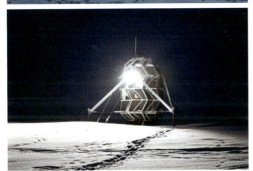

图 4-11 LUNARK | 折叠帐篷 | 丹麦建筑工作室 SAGA 设计

图 4-12 折叠帐篷内部结构

折纸机构的两个显著特性是：结构合理性和形状可变性。折纸可以将本来柔软的纸材变成有一定刚度的结构，这个特点奠定了其应用于结构领域的基础。我们可以通过构想，将折纸巧妙运用到折叠结构中，实现结构的折叠与展开。折纸在建筑、航天、工程机械、旅游用品等领域被广泛应用。对于刚性折纸来说，沿着预定的折痕折叠，通过山折与谷折的相互作用可以完成不同的折展运动。在这个过程中，变形的只有折痕区域，而其他部位不发生扭曲或拉伸等变形。折纸的折叠形式与特点见表 4-2。

表 4-2 折纸的折叠形式与特点

折叠形式	折叠效果图	平面结构图	特点
"X"形折叠			"X"形折叠的自然曲率提高了结构本身的强度。该结构表面呈现了丰富的肌理，可以压缩成一个手风琴式的折叠状态
"Y"形折叠			"Y"形折叠可以创造出一个拱形"屋顶"，这个拱形结构可以敞开，使褶皱成为手风琴式的平面
"V"形折叠			"V"形折叠可以创造出一个独特的拱形，展开的拱形结构可以承载一定的压力，还可以折叠成一个"V"形平面
旋转折叠			在折叠过程中折痕连接的平面会发生旋转和扭曲，从而形成紧实包裹的结构，这种折叠机构包含对称的山折和谷折
三浦折叠			每个小格都由两条凸起的折痕（山折）和两条凹进的折痕（谷折）构成，每个顶点连接的4个平面图形都关于顶点对称

图 4-13 是用于航空航天的类多边形折叠机构——太阳能电池阵。该机构是由一系列与边长相关的三角形、矩形和梯形按照一定的规则，围绕中心正多边形或排列得到。其特点是折展程度比较大，整体具有旋转对称性，可以围绕中心多边形对每个区域的顶点进行相似的构造扩展，从而使整体结构不断延伸。这种设计广泛应用于平面可展的薄膜结构。

三浦折叠是日本东京大学构造工学教授三浦公亮发明的折叠方法。在三浦折叠发明前，卫星天线普遍采用四叠法或者八叠法，这些方法在运作时需要繁复的工序，而且比较浪费空间，容易损耗，需要经常维护和保养。为了解决这个问题，三浦公亮发现椭圆筒表面的褶皱构造既能节省空间，又能减少损耗，而且强度高，于是开发了"拉开对角两端来把物品展开，收缩时则反向推入"的折叠方法。三浦折叠机构是由一系列的平行四边形单元沿横向和纵向密铺得到的（图 4-14），其特点是易于折叠且收拢体积小，可应用于航天卫星上太阳能板的展开与收拢。

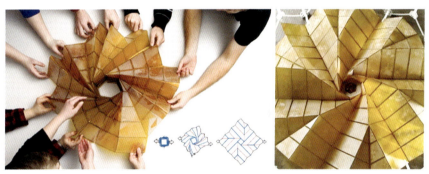

图 4-13　太阳能电池阵｜美国国家航空航天局设计

【图 4-14 视频】

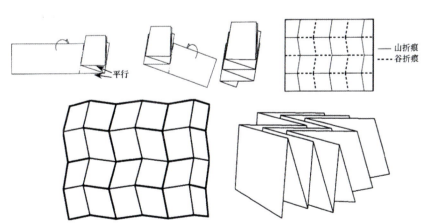

图 4-14　三浦折叠机构

对三浦折叠的折痕图进行观察，可以看出每个小格都由两条凸起的折痕（山折）和两条凹进的折痕（谷折）构成，而且每个顶点连接的 4 个平面图形都关于顶点对称。观察折痕图的横线，它们都是相互平行的直线；而纵线都是相互平行的折线。需要注意的是，折纸上的纹路是由一个个平行四边形构成的，在垂直方向上，相邻的两个平行四边形恰好是各自的镜像。除了纸张的 4 个角是直角，三浦折叠里并没有直角。

设计课题：折纸机构

作业要求：选择一个基本形体，探索合理的连接结构，设计一个可以收拢和展开的折纸机构。制作模型，以 A4 版面呈现，并制作一个视频。图 4-15、图 4-16 为学生作品。

材料：卡纸、白乳胶等。

【图 4-15 视频】

【图 4-16 视频】

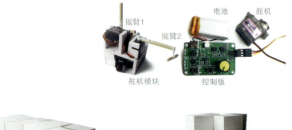

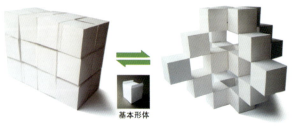

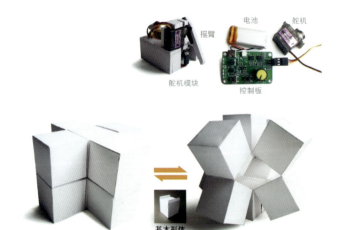

图 4-15　呼吸的盒子｜折纸机构

图 4-16　开放的盒子｜折纸机构

4.3 柔顺机构

物体如能按照预定的方式弯曲，则可认为它是柔顺的。如果物体所具有的弯曲柔性可以用于完成某项任务，则称为柔顺机构。自然界中大多数生物体的结构，如大象的鼻子、响尾蛇的尾巴和人类的脊柱等都是柔顺机构的代表。日常生活中有柔顺机构的产品如背包的插扣、指甲钳和洗发水瓶盖等（图 4-17）。

柔顺机构是利用构件的弹性变形来传递或转换运动、力或能量的。与刚性机构不同，柔顺机构由运动副传递运动，从其柔性部件的变形中获得一部分运动，如弹簧就是一种被广泛应用的柔顺机构。在合适的情况下，采用柔顺机构，可以减少零件数量、降低成本、缩小体积、提高可靠性。图 4-18 是刚性机构和柔顺机构的对比。

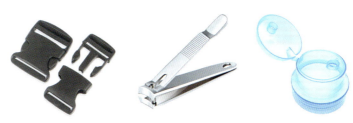

图 4-17　常见的柔顺机构

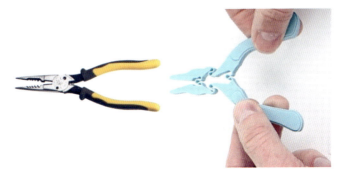

图 4-18　刚性机构和柔顺机构的对比

与刚性机构相比，柔顺机构有许多潜在优势，主要表现在以下 3 个方面。

（1）制造的简化。
柔顺机构生产成本低，可减少装配时间、简化制造过程。目前很多柔顺机构可以直接通过 3D 打印技术获得，也可以进行单件加工。有的柔顺机构可以通过注塑整体成型，大大减少了生产和装配所需要的人工和时间的成本。

（2）性能的提升。
柔顺机构可以提升机构的运动学和动力学的性能，提高运动的精度，从而提升可靠性；由于它可以减少磨损和减小甚至是消除装配间隙，从而具有高精度、无磨损、免润滑等优点。它便于运输，适用于对重量敏感的应用场合（如军工等领域）。柔顺机构不像刚性铰链那样需要润滑，这一特性对许多应用场合和环境都非常有利。

（3）重量轻，易于小型化。
柔顺机构在医学领域、航天航空等领域如微机电系统产品装配、生物工程显微操作得到了广泛的应用。

表 4-3 为柔顺机构的类型与特点。

表 4-3 柔顺机构的类型与特点

机构类型	机构名称	示意图	机构特点
以柔顺铰链为特征；依靠机构中柔性铰链中间较为薄弱的部分，在力矩作用下产生较明显的弹性角变形来完成运动或力的传递和转换	"V"形柔性铰链		这个柔性单元用于提供旋转运动，可以在一块平板上加工出来（平板折展板），它通过减小厚度来获得较小的柔性。 （1）刚体 a 和 b 与机构相连。由于厚度减小，c 段有更大的柔性，可以实现绕 d 轴的转动。 （2）绕 d 轴转动后的变形状态
	剪式柔性铰链		该柔性单元利用位于两刚体中间的小型柔铰实现剪刀式动作。 （1）刚体 a 和 b 由柔性单元 c 相连，可以绕 d 轴转动。 （2）绕 d 轴转动后的变形状态
	交叉簧片型柔性铰链		这个柔性单元利用位于两刚体中间的小型柔性铰链实现剪刀式动作。 （1）刚体 a 和 b 由柔性单元 c 相连，可以绕 d 轴转动。 （2）绕 d 轴转动后的变形状态
以柔顺杆为特征；依靠机构中较薄的柔顺杆的弹性变形来进行运动或力的传递和转换	夹钳		这是一个平板折展式平移机构，利用"之"字形梁实现紧凑的平移运动。它可以在一块平板上加工出来。 （1）刚体 a 和 b 与机构相连。c 为"之"字形梁，可使机构沿 d 方向平移运动。 （2）沿 d 方向平移后的变形状态
	LEM平移机构		这是一种全柔顺夹钳，从理论上来讲，其局部运动具有无穷大的机械增益。 （1）刚体 a 是输入杆，刚体 b 是输出杆（此处的力被放大了），c 为被动铰链。 （2）变形后的状态
	平板折展式四杆机构		这是一种平板折展式四杆机构，其设计采用了柔顺正交平面变胞机构的技术。借助冗余构件结构的系统，可以从初始加工平面翻升出来。 （1）刚体 a 固定。装配时将段 b 塞到段 c 中，段 d 为机构提供了从加工状态变换到装配状态所需要的柔性。 （2）装配完成后的机构构型

设计课题：柔顺机构

作业要求：选择合适的材料，如卡纸、塑料、橡胶等，设计一个具有抓取功能的柔顺机构。请巧妙构思，将柔顺机构的原理运用到实际操作中，实现结构的收缩与展开。请提交模型照片（A4 版面）。图 4-19～图 4-21 为学生作品。

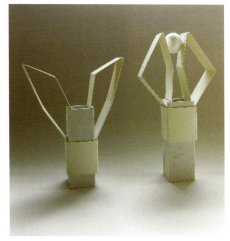

图 4-19　柔顺机构 | 学生：应渝杭

图 4-20　柔顺机构 | 学生：吴立立

图 4-21　柔顺机构 | 学生：褚志华

【阅读书目】

（1）帕姆利．机械设计零件与装置图册［M］．邹平，译．北京：机械工业出版社，2013．

（2）叶丹，董洁晶，李婷．产品构造设计［M］．北京：化学工业出版社，2023．

第 5 章　实践

【教学内容】
设计与工程、设计竞赛和设计营。

【教学目的】
（1）对设计工程的发展有一个整体认知。
（2）掌握机构与创新设计原理，提高系统设计和解决问题的能力。
（3）通过学习思考，加深对基础设计的认识与理解。

【教学方式】
（1）用多媒体课件作理论讲授。
（2）学生以小组为单位对周围生活进行观察、调研，提出问题并解决问题。

【教学要求】
（1）通过系统学习和专题训练，培养学生为创建人们美好生活做好设计的责任意识。
（2）通过学习创新理论，提高基础设计能力。
（3）树立设计为民、人—社会—环境和谐共处的核心价值理念。

【作业评价】
（1）资料收集和综合表现能力。
（2）选题要贴近生活、关注民生、聚焦社会热点。
（3）有敏锐的感知能力和清晰的表达。

党的二十大报告提出："加强科技基础能力建设。"这是我国在科技创新发展新阶段，立足当前、面向长远的一项重大任务部署。科学、技术和工程组成了现代科学技术体系。科学是一个建立在可检验的解释和对客观事物的形式、组织等进行预测的有序的知识基础上的系统；技术是人类在改造世界过程中采用的手段和方法；工程是人类综合运用科学理论和技术手段去改造客观世界的具体实践活动。因此，科学是原理，技术是手段，工程是实践。

5.1　设计与工程

设计是运用科学、技术和艺术手段改造客观世界的具体实践活动。工程是在一定的理念之下，根据功能和要求，巧妙构思，通过组合优化自然、技术、人文、社会及环境等各种要素彼此关联，构成的一个结构化、功能化、效率化的系统。

工程能力是一种综合能力，对个人和团队都非常有意义。个人工程能力包含心智因素、逻辑思维能力、持续将事情做好的经验和方法等要素；协作和总结抽象也是个人工程能力的重要要素。团队工程能力的核心是发挥团队有机体的系统能力；协作性、成长性、持续性是团队工程能力的要素；执行效率、协同能力是团队工程能力状态的主要体现。

新一代标准动车组复兴号的研制生产就是一项优质工程，集成了大量现代国产高新技术，如牵引、制动、转向架、轮轴等关键技术，是现代工程的典范（图5-1）。以CR400AF车头设计为例，其流线型设计通过棱线曲面对空气进行导流，从而降低空气阻力，车头气动阻力比现有CRH380系列车头减小5%以上。CR400AF车头的棱线曲面造型复杂，由80多块蒙皮拼接而成，对成型精度的要求极高，是集机械、材料、工业设计等技术于一体的设计工程。

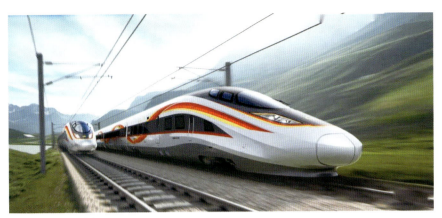

图 5-1　复兴号动车组

设计活动与工程活动具有一致性的关系。工程目标要协调综合，在众多可能的解决方案中找到一个最佳方案。设计需要反复选择和排列要素，在这个过程中，要运用设计思维和工具去解决一系列问题。学生应通过基础设计实践，学习如何去识别问题和需求，如何考虑设计选项和限定条件，如何做计划、做模型、测试，从而解决各种复杂问题，并感知到高阶思维。以设计为基础的活动可以激发人们创造事物的欲望和了解如何工作的欲望。设计可以回应生活中跨学科的复杂问题，把多种知识带回到现实问题中。本章的设计课题即是在一定的设计理念之下的基础设计工程训练。

设计课题 1：产品拆解

作业要求：选择身边一件小型产品，如台灯、吸尘器、拉杆箱、垃圾桶、保温杯等，进行拆解。准备一张 A3 白纸，先把拆下来的零部件有序地排列在纸上，并对每个零部件进行分类、标号、拍摄、命名，再排列在一个表格中，内容包括序号、零部件名称、功能、材料、色彩与肌理、部件照片。把整理好的零部件照片和表格呈现在 A4 纸（竖版）上，彩色打印。

该课题运用了拆解的方法。拆解是了解、观察、研究产品构造、材料的重要方法，有序的工作程序将帮助我们学习系统的产品构造知识。作业现场要保持桌面干净、整洁，可借助螺丝刀、镊子、扳手等工具，有条不紊地展开工作。图 5-2、表 5-1 为学生作品。

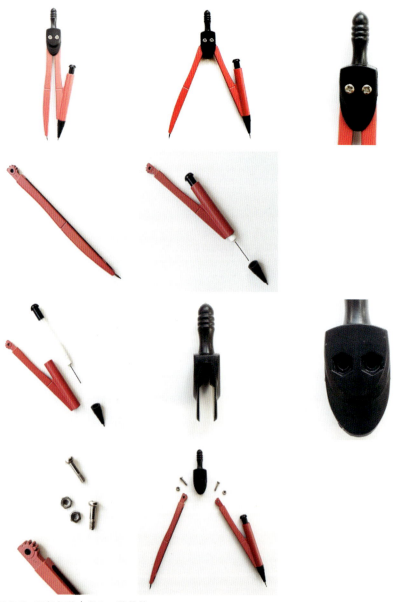

图 5-2 圆规部件 | 学生：陈佳佳

表 5-1　圆规部件表

序号	零部件名称	功能	材料	色彩与肌理	部件照片
1	支腿	连接	金属	暗红；表面光滑	
2	转轴	手持	塑料	黑色；表面光滑	
3	划线笔	划线	塑料	白色、透明；表面光滑	
4	调节按钮	推送铅芯	塑料	黑色；表面光滑	
5	脚尖	圆心定位	金属	银色；硬质、光滑	
6	螺丝、螺母	固定、连接	金属	银色；硬质、光滑	
7	铅芯盒	存放铅芯	金属、塑料	红色、透明；表面肌理均匀温和	

设计课题 2：静态构造

作业要求：设计制作一个有相同单元的稳固的正多面体，单元材料相同，单元与单元之间只能用同样的连接方式或者同样的连接件连接。单元件和连接件可以是同一种材料，也可以不是同一种材料，但它们都必须是能够批量加工的。可以参考柏拉图正多面体的结构（图 5-3）。作业内容包括草图、连接示意图和模型照片，用 A4 纸彩色打印。图 5-4～图 5-6 为学生作品。

模型尺寸：在 15cm × 15cm × 15cm 范围之内。

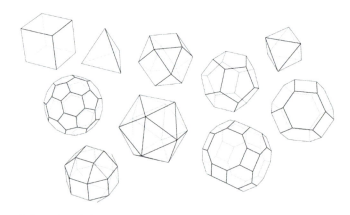

图 5-3　正多面体的结构

图 5-4　多面体 | 学生作业

第 5 章 实践 / 105

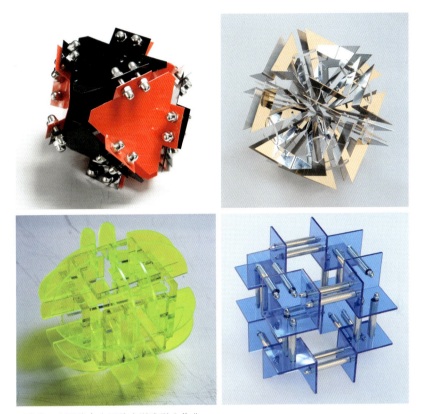

图 5-5　多面体 | 中国美术学院学生作业

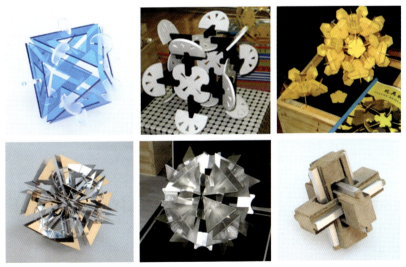

图 5-6　多面体 | 澳门科技大学学生作业

设计课题 3：机巧装置

机巧装置是通过机械传动将力分解、重构，实现模拟动态的木偶机构。它通过结构性"编程"，将理性的机械语言转化为感性的情境表演，可以呈现出动态叙事的效果。动静结合的形态意趣配以机构赋予的独特的幽默感，让这种装置艺术充满神奇的魅力。

作业要求：收集有关资料，研究、提出设计概念，选择 1～3 个概念。构思草图，动手制作模型草稿。要将情感注入其中，不要做成一个单纯的机械模型，要有趣味和意义，这是装置设计的重要因素。设计版面，用 A3 纸打印，并制作视频。图 5-7～图 5-12 为学生作品。

图 5-7 旋转蝴蝶｜机巧装置｜学生：潘倍雪

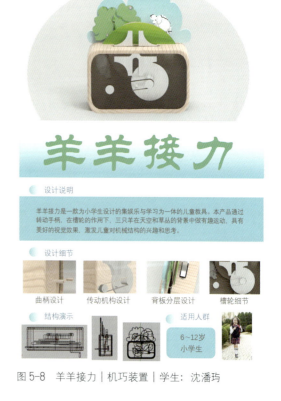

图 5-8 羊羊接力｜机巧装置｜学生：沈潘玛

第 5 章 实践 / 107

材料：PVC 模型板、彩色笔、白乳胶等。

尺寸：宽 18cm，厚 10cm，高度可以根据设计意图确定。

【图 5-10 视频】

【图 5-11 视频】

【图 5-12 视频】

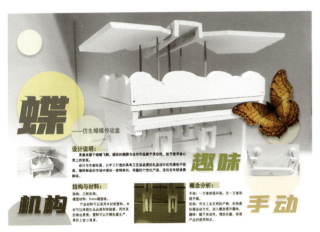
图 5-9　蝶｜机巧装置｜学生：吴振扬

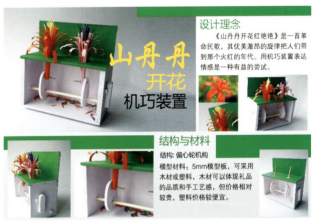
图 5-10　山丹丹开花｜机巧装置｜学生：李炎萍

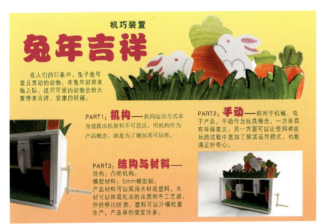
图 5-11　兔年吉祥｜机巧装置｜学生：王玉玺

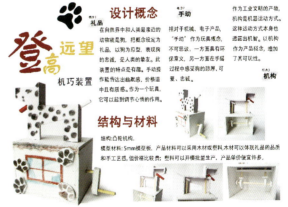
图 5-12　登高望远｜机巧装置｜学生：叶星凯

5.2 设计竞赛

工业化给人类文明带来了巨大的发展动力。我国经过几十年的工业化发展，建立了完整的产业体系，一跃成为世界制造业大国。在现阶段，我们正在努力成为制造业强国，将"中国制造"升级为"中国创造"。实业兴国，设计为先。在制造业发展过程中，各级政府都将工业设计作为推手，通过各种各样的工业设计竞赛，来提升大众的创新意识和能力。作为设计专业的学生，要抓住这些展示才能、实现志向的舞台的机会，积极投身到设计创新的事业中去。

设计竞赛有各种类型，如中国创新设计红星奖、中国设计智造大奖，以及各地政府组织的工业设计竞赛等是综合性的产品设计竞赛，这类竞赛注重产品创新的市场价值；全国大学生智能汽车竞赛、建筑设计竞赛、木工技能大赛等属于专业竞赛，这类竞赛关注学科前沿；还有一类竞赛则是基础设计竞赛，就功能、材料、色彩、工艺等因素进行造物设计。

作为指导教师，笔者和陈苑教授曾带领中国美术学院学生团队参加由美国艺术中心设计学院主办的 E 级方程式国际设计锦标赛。这是一个以创意设计为核心内容，面向全球设计专业学生的综合性设计竞赛，旨在培养设计者们在战略、产品设计、科学与工程技术、制造、品牌、沟通，以及活动策划等方面的综合素质。该竞赛是未来设计领导者和设计师提高设计战略能力、培养创新设计思维、锻炼设计综合素质、培养社会责任感的综合性赛事，已成为设计年度交流盛会。图 5-13 为学生参赛作品。

该赛事要求以一根 5m 的橡皮筋，驱动一辆赛车。要求赛车爬上长 70m、高 2.4m 的高坡，挑战"8"字形弯道，在 6s 内疾速驶过 40m 直道。比赛项目分速度、灵活度和耐力 3 个单项。

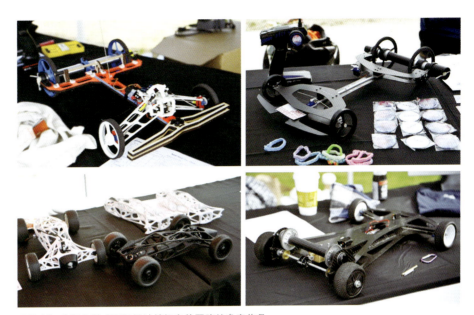

图 5-13 E 级方程式国际设计锦标赛美国院校参赛作品

(1) 在 20m 长的直线跑道上比赛车的速度。
(2) 在 "8" 字形的弯道上比赛车的灵活度。
(3) 在 30m 长并有 4°坡度的 "L" 形赛道上比赛车的耐力和刹车灵敏度。

需要说明的是,比赛时赛车的动力要靠 5m 长的橡皮筋的弹力驱动,但是转向和刹车可以用干电池带动。

与其他竞赛不同的是,速度和技术不是唯一焦点。竞赛鼓励参赛者用自己的方式创造,实现创造的商业价值,讲述创造的故事和乐趣。除了以速度、灵活度、耐力决定成绩的比赛项目,还有 3 项现场评分的比赛内容:车辆设计、品牌设计和公益活动。在规定的 13 周的备赛期间,竞赛团队不仅要设计和制作原创的赛车,还要按照品牌运作的方式为赛车定位、设计品牌形象,并用专业能力发起公益活动以获得赞助,用于支付赛车制作及参赛的费用。这对参赛者来说无疑是一个挑战。图 5-14、图 5-15 为该竞赛的部分参赛作品。

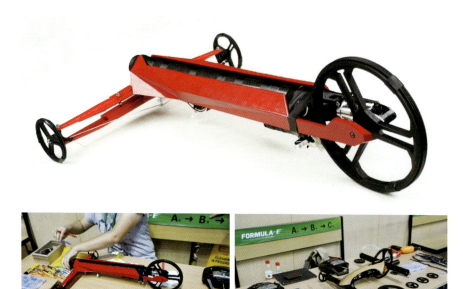

图 5-14　E 级方程式国际设计锦标赛中国美术学院参赛作品

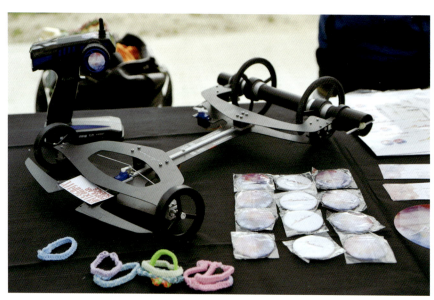

图 5-15　E 级方程式国际设计锦标赛美国学生参赛作品

作为国际大学生设计竞赛，E 级方程式国际设计锦标赛的设计要求很高，参赛作品的制作成本也很高。竞赛既是设计理念、技术、制作工艺、团队合作能力等因素的综合体现，也是设计工程能力的表现。基础设计课程引入竞赛的理念、程序和方法，在设计要求上可作调整以适应现有的教学条件，降低制作成本。所有材料都可网上采购，材料和制作成本可控制在 200 元左右。图 5-16～图 5-19 为学生作品。

图 5-16　弹力小车｜学生：刘演

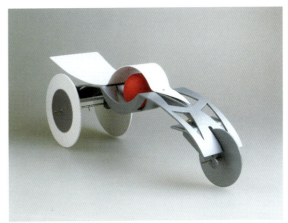

图 5-17　弹力小车｜学生：闫少石

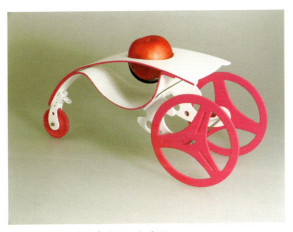

图 5-18　弹力小车｜学生：朱雅丽

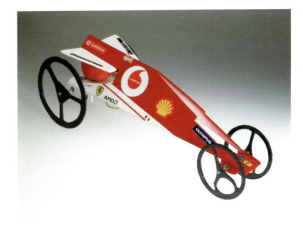

图 5-19　弹力小车｜学生：马可

设计课题：弹力小车

作业要求：
（1）以 6 根橡皮筋作为驱动力。
（2）以造型、材料、构造、色彩等为设计元素，以小车行驶的直线距离作为评价标准。不设遥控和电池组设备。
（3）车上设计一个载物装置——能放置 1 个苹果。

设计程序与方法：
（1）组建 3 人设计团队，明确分工。经过小组讨论、资料查找、市场调研，确定设计定位和设计方案。
（2）对材料、形态等进行研究分析，提出设计概念。构思草图，制作草稿，计算成本（表 5-2）。激光切割工具和所有零件均可网购。车轴为通用件，具体尺寸见图 5-20。
（3）用 Rhino、Blander 等三维软件建模（图 5-21）。

表 5-2 材料及加工成本预算

序号	项目	材料	单价/元	数量	总价/元	备注
1	主体部件激光切割	4mm 三合板	60	1 套	60	碳素纤维板 200 元
2	长轴、短轴1、短轴2	铝合金或不锈钢	30	3 根	90	团购
3	轴承4个、螺母8个、垫圈4个、弹簧垫圈4个	不锈钢	16	1 套	16	团购
4	上色	丙烯颜料、油漆罐	20	1 套	20	材料不同，价格会有变化
5	橡皮筋	橡胶	约 0.17	6 根	1	团购

注：合计 187 元

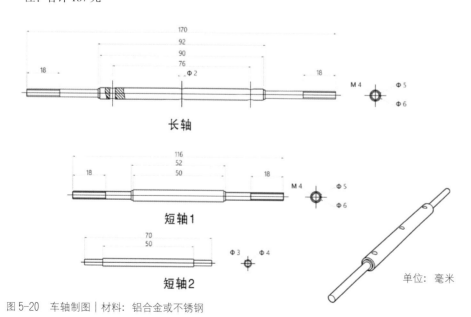

图 5-20 车轴制图 | 材料：铝合金或不锈钢

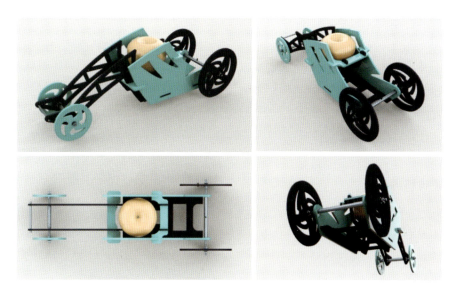

图 5-21　计算机三维建模

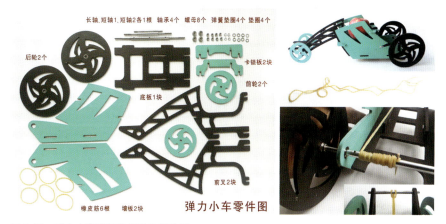

图 5-22　弹力小车零部件图及组装效果

（4）从三维软件的工程图导出 Illustrator 或 CorelDRAW 能打开的矢量图，用激光切割机制作部件，可在实验室制作或网购（图 5-22）。

（5）对切割好的部件进行上色、组装（图 5-23）。模型材料采用 4mm 厚的三合板、碳素纤维板和亚克力板等。

（6）对安装好的小车进行调整、测试（图 5-24）。拍摄设计作品（图 5-25）。用 A1 的 KT 板彩色打印。图 5-26～图 5-31 为学生作品。

（7）进行弹力小车竞赛（图 5-32、图 5-33）。

图 5-23　喷漆上色、激光切割、组装

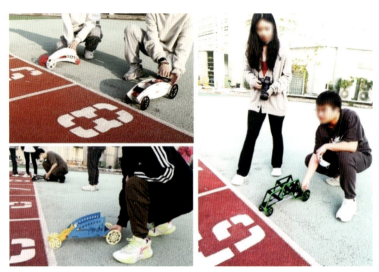

图 5-24　小车测试

图 5-25　拍摄设计作品

图 5-26　弹力小车｜澳门科技大学学生作品 1

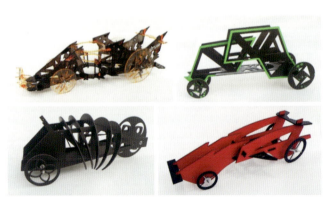

图 5-27　弹力小车｜澳门科技大学学生作品 2

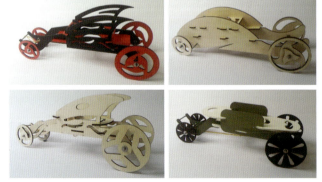

图 5-28　弹力小车｜金华职业技术学院学生作品

第 5 章 实践 / 115

图 5-29 穿山甲｜版面｜学生：危玮琳、周含钰、康晋博

图 5-30 春日来信｜版面｜学生：唐小雅、赵文丽、林若辰

图 5-31 LEAF｜版面｜学生：冯佳妍、魏思颖、林子鹏

【竞赛现场（1）】

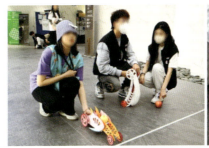
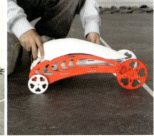
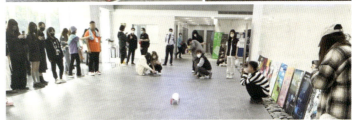

图 5-32 弹力小车竞赛现场

【竞赛现场（2）】

【竞赛现场（3）】

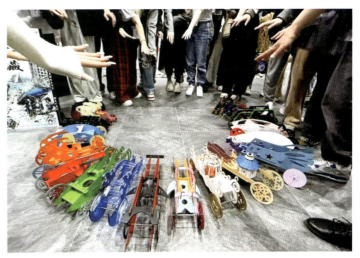

图 5-33 弹力小车汇总

5.3 设计营

设计营（workshop），也称工作坊，其概念由美国学者劳伦斯·哈普林在 20 世纪 60 年代提出。该概念最初用在城市规划中，如今成为不同立场、不同背景的人们探讨和交流的一种方式，也是一种鼓励参与、创新，以及找出解决方法的手段。近年来，国内外制造业、设计界和高等院校常用这种方式进行开拓性的设计探索。

设计营不把设计重点放在技术和功能上，而是注重两个方面的设计实践：一是做产品设计，选择材料，了解技术和生产知识；二是在创新的基础上，开发产品新概念，适应非物质性的需求。

设计营以团队活动为主要特征，根据议题制定研究课题和设计目标。为了加强团队核心竞争力，需要向参加设计营的团队成员强调专长的多元化，比如多专业合作。由于个体差异的存在，每个成员都可以在设计营中找到个人特长发挥的支撑点，共同创造互信、合作的学习氛围（图 5-34）。

设计营是讨论式、研究型的学习方式，成员一般在 40 人左右，5 人一组，选出 1 名组长。设计符合本组个性的团队形象，包括团队名称、理念、标志等，以便交流陈述时使用（图 5-35）。

在设计营中，从组建团队、项目调研、概念描述、构建原型到最终的成果发表，可以看作一次设计旅程。在这次旅程中，看似氛围轻松自由，但有一个严格的程序引导活动的有序进行。

米兰理工大学设计学院的弗朗西斯科·祖罗教授设计了一套程序：以调查研究为起点，要求学生从文学作品、电影、时尚杂志等媒体中寻找"感觉"；强调从人类多元文化、社会生活的各个侧面及发展趋势中发现"新的视角"。设计步骤体现在观察、联想、传达三者上，并通过设计制作 7 张版面（7 个步骤）贯穿整个设计思维过程。最后，每个团队通过图片图表、思维导图、故事构建、手绘图、效果图、模型等一系列视觉化表现方式来展示创意方案。设计程序内容如下。

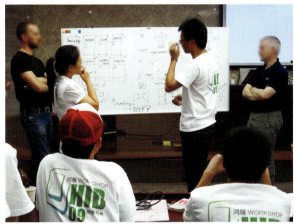
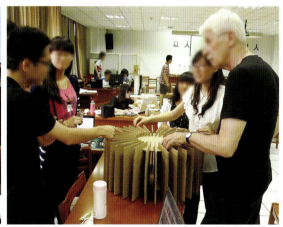

图 5-34　项目式、讨论式的学习方式

图 5-35　团队形象设计

1. 团队形象
目的：介绍团队及成员，包括团队理念、名称、标志等。

提示：在项目初期创建一个良好、互信的工作团队。

2. 提出问题
目的：确定项目核心问题和重点议题。

提示：通过两三张有代表性的图片来展示核心问题和重点议题。

（1）创造一个情景（气氛、情绪、情感），需要做好搜集图片的准备。图片用在情绪板上，避免使用不相关、不合适及不必要的图片。

（2）目的不是填满整个版面，而是去发现适合并且有用的图片。

3. 思维导图
目的：在头脑风暴后整理并展现项目研究的思路、灵感和联想。

提示：在此过程中可以自由自在地表达，没有任何约束，但要非常清晰地表现项目的核心内容。

4. 风格板
目的：展示项目的整体风格。通过相应的图片呈现产品的色彩、材料等。可以选择一个有代表性的用户，探索他每天的生活，目的是获取项目初期的关键内容。

提示：挑选具有代表性且分辨率高的图片，可以写上一些关键词。关键词描述不要过于笼统，想象用户是一个真实的人，有具体的兴趣和特点。

（1）编制行为分析列表，详细说明设计旅程中的各项任务、行为、对象、表演及互动。

（2）这是一个非常有用的方法，能够识别和区分利益相关者，有利于分析问题。

5. 概念描述

目的：描述概念的主要特征，不需要深入介绍。

提示：概念描述要非常清晰，可以使用一些关键图表（如产品情绪板）和方案草图来辅助描述。

6. 故事板

目的：描述用户和产品或系统之间的交互过程；需要清晰地阐述空间关系、时间和关键动作等要素。

提示：使用照片或手绘图制作故事板，可以使用一些图形加以注释。

7. 项目展示

目的：用一块版面综合展示项目成果，包括项目详细说明。

提示：根据需要来展示，包括关键词及文字阐释。

创意电器设计营

由米兰理工大学设计学院的弗朗西斯科·祖罗教授主持，杭州电器企业出题。设计主题：电器产品创新与战略设计（图5-36、图5-37）。

图5-36　创意电器设计营｜设计版面｜学生：褚志华、陈文彬、王贤凯、盛龙剑、徐周音

图5-37　创意电器设计营｜设计版面｜学生：江海波、高敏、文辉、管敏涵

游艇国际设计营

由美国设计创意学院（CCS）Thomas W.Roney 和 Carolyn Peters 教授主持，浙江游艇企业出题。设计主题：人性化设计。通过企业调研、技术对接、主题演讲，以及互动式教学等环节，对家庭、旅游、公务艇 3 个设计方向开展用户研究、设计构思、模型制作和成果发表等活动（图 5-38～图 5-40）。

图 5-38　设计营活动现场

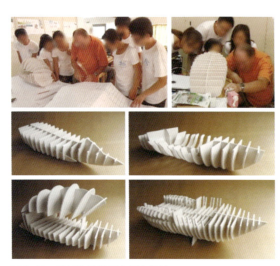

图 5-39　游艇鱼骨模型｜概念设计

图 5-40　游艇国际设计营｜设计版面｜学生：梁世鸽、苏西子、史铁润、蔡赛亚

锅具产品创新设计营

由杭州电子科技大学周仕参主持,浙江锅具企业出题。该项目秉承合作、创新、务实精神,注重产品创新及市场可行性分析,聚焦行业发展趋势和用户需求,围绕锅具产品进行设计思考和创新设计(图5-41)。可以从以下3个方向展开设计思考。

(1)融合中国传统文化的锅具产品设计。
提炼、融合中国传统文化内涵和元素,设计符合现代人生活方式、体现传统文化气息、富有新意的锅具产品。

要求和建议:一是突出现代的"新"——新工艺、新材料、新技术、新环境、新需求,满足现代人生理、心理、审美、文化的需求;二是体现"中国味"——中国的文化、中国的审美。

图 5-41　设计营活动现场

关键词：中高端、小众、品牌形象、传播属性。

（2）基于用户体验的锅具产品设计。
针对现代生活中的烹饪场景，结合五要素（人、事、时、地、物）进行场景分析；针对用户需求进行创新设计。

要求和建议：分析使用锅具的多个场景，如刚入职场的年轻人制作简餐、父母为婴幼儿制作食物、中老年人制作养生食物等场景，分析场景中的用户体验和需求，从产品功能、交互、造型等角度切入，进行创新设计。

关键词：实用、易操作、新产品。

（3）具有特色的锅具产品设计。
基于家居产品的流行趋势，融合东西方文化，设计具有特色的锅具产品。

要求和建议：制作具有特色的风格板，结合现代人的审美特点和趋势，进行产品创意设计。

关键词：新颖、独特、个性、有情趣。

导师评语：该作品的设计灵感来源于《富春山居图》，设计者将画中的山形曲线融入锅具造型设计中，赋予产品文化内涵。设计者针对锅具长期使用后，锅身底部由于炉火的炙烤，会渐渐出现发黑、发黄的现象，运用逆向思维，结合锅身的山形曲线和烟火熏烤痕迹，形成一个层次丰富的自然的山水画面，颇具巧思（图5-42）。

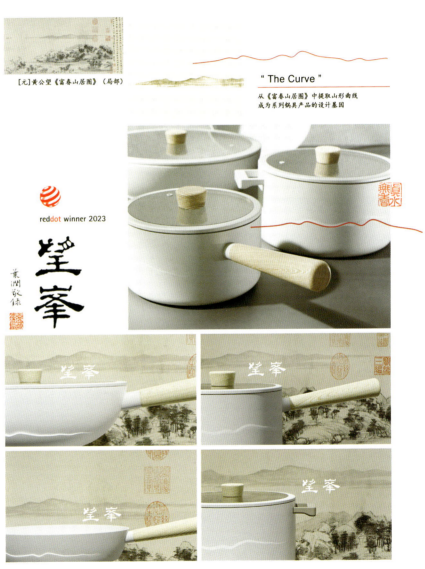

图 5-42　望峯（峰）｜锅具产品设计｜学生：叶润

导师评语：该设计主要面向礼品市场。设计者将中国传统文化中蕴含吉祥寓意的鱼的元素与锅具造型（手柄、可立锅盖等部件）结合，造型简约大气。该产品既具时代气息，又体现中国传统文化内涵和特色，可作为乔迁新居、传统节日的礼品。该设计已被小米选中并量产（图 5-43）。

导师评语：该设计以经典传统建筑代表——祈年殿为创作灵感。祈年殿是古代用作祭祀祈谷，祈祷风调雨顺、五谷丰登的皇家建筑。设计者借用祈年殿三层建筑的造型，设计了塔吉锅、煎炒锅和煮锅的造型，配上朱红等颜色的 CMF 设计，更显端庄、大气、沉稳、雅致。三锅堆叠在一起，形成了完整的祈年殿造型，不仅节省了收纳的空间，而且增添了传统文化的气息（图 5-44）。

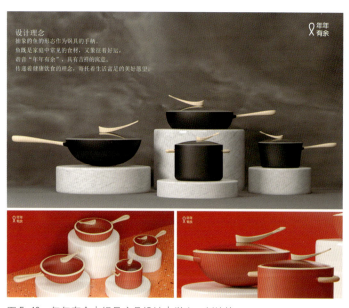

图 5-43　年年有余｜锅具产品设计｜学生：刘沐怡

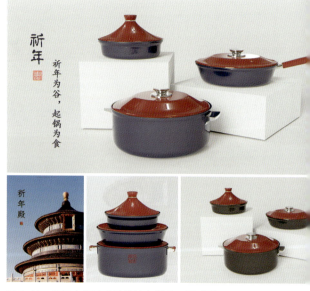

图 5-44　祈年｜锅具产品设计｜学生：吴璐雯

导师评语：该产品专为都市年轻女性而设计。设计者将甜甜圈等设计元素应用到产品造型（手柄、锅盖）中，加上精心的 CMF 设计，如马卡龙的配色、锅盖的水波纹肌理等，让人感到甜蜜、浪漫、纯真、可爱、充满"少女心"（图 5-45）。

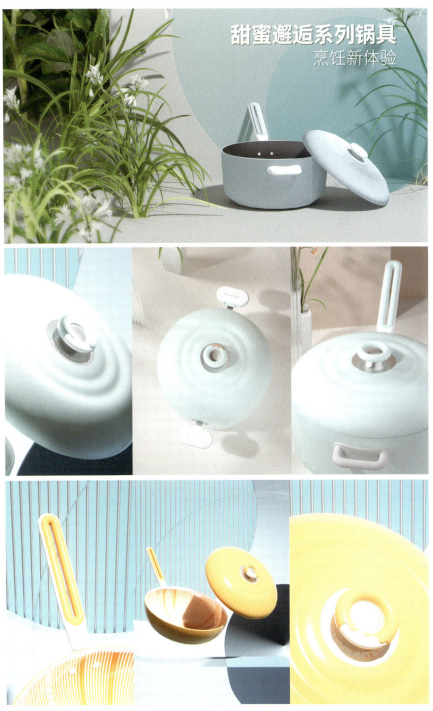

图 5-45　甜蜜邂逅｜锅具产品设计｜学生：叶梦媛

儿童教具国际创新设计营

由荷兰阿乐乐可工业设计公司（Allocacoc）设计总监 Arthur Limpens 主持。设计主题：Educational Children Games。早教类产品一直存在于市场，很多家长希望通过这类产品将正确的认知带给孩子，或通过这类产品开发孩子智力。而传统的教学模式单一，并不能让孩子真正提起兴趣，他们只会感到枯燥乏味。如何通过产品设计增加早教的趣味性？如何通过产品设计增加父母与孩子的互动？是否真的可以实现寓教于乐？设计营将从企业、市场、用户、法规4个方向展开调研、洞察问题、激荡脑力，激发年轻设计师的无限创意能力（图5-46～图5-49）。

图5-46 设计方案汇报

图5-47 设计思维视觉化表达

第 5 章 实践 / 127

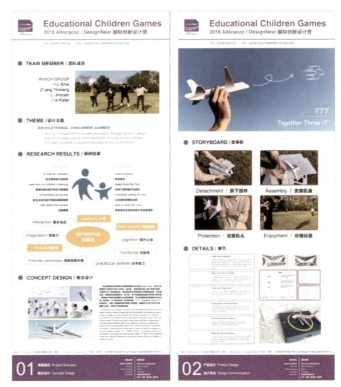

图 5-48　教具国际设计营｜设计版面｜学生：李金媛、邬昕熙、车楷来、童寅祥

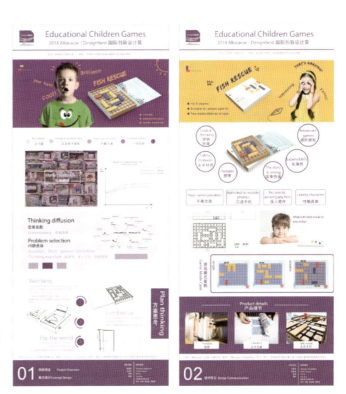

图 5-49　教具国际设计营｜设计版面｜学生：徐莉琴、王雪萍、蔡璐、项昀

【阅读书目】

霍伦斯坦. 工程思维 [M]. 宫晓利，张金，赵子平，译. 北京：机械工业出版社，2018.

附录：设计营感想

徐莉琴

随着终期答辩的结束，历经一个月的设计营课程结束了。每个小组都交上了一份满意的答卷，以自己最好的结果回报这次活动。很荣幸能够参加这次设计营，这是我在这个学期参加的第二个设计营了，每一次结束之后，都会有不同的感想。以下3点是我的感想。

第一点是对两次设计营的总体感想是高效。设计营不同于平时的课堂教学，在较为紧迫的时间里，反而呈现的效果优于平时8周的课程，甚至是16周的课程。以我个人的状态来看，设计营期间也有其他的课程，但是在完成设计营的作业时，我的心态不同于完成课堂作业。对于课堂作业我更多的是将其视为期末作业，同组成员又多为自己同班的学生。但在完成设计营的项目时，我却将其作为一个真正的产品项目去看待。在时间较为紧张的情况下，我能耐心地考虑造型、功能等一系列细节。这也是我觉得在面对课堂作业时，所应该改变的态度，不仅仅将其视为作业，而是作品，全力以赴。

第二点是设计过程更为完整。设计营不同于平时课程，平时每一门课程都有其主要的侧重点，而在设计营中，关注点较为全面，在设计过程中从产品的市场调研到最终产品落地都较为完整。正因为产品要面向市场，在设计的过程中要全面考虑，这在平时的课堂中学习不到，包括设计营导师所提到的关于工业设计的10个观点。

第三点是语言表达与沟通能力。这一点也是我在参加完设计营之后一个很大的感想，尤其是此次作为组长，体会更为深刻。在小组讨论方案时，由于各成员表达能力和理解能力有限，容易出现沟通问题，需要多次重复解释。同时在小组沟通想法时，由于各成员想法的不同，极容易发生争论，没有掌握正确的沟通方式。这是我觉得在之后的小组合作中，需要改进之处。

以上3点对我的设计作业的完成及日常的学习有很大启发。相信下一次的设计营我一定会参加，同样会全力以赴。

林超

持续一个月的设计营落下帷幕，在这一个月里我过得非常充实。回头看，却觉得时间眨眼即逝。想当初，仔仔细细填写报名表，生怕哪里写错了的场景仿佛还在眼前。还能回忆起那时得知自己报名成功的喜悦，还有对老师信任的感谢。我与组员之前并不太认识，虽然其中一个是我的同班同学，但回忆起我们打第一个语音电话时的场景，真的是很尴尬呀。大家因为不认识，都不太好意思说话，不过还是很好地分配了任务。在第一次汇报 PPT 之前我们在第八教室奋斗到了深夜，然后一起掐着寝室楼关门的点回了寝室。那是我第一次掐点回寝室，印象太深刻了。虽然在时间紧迫的高压环境下做了很多事，但我回到寝室的时候并不觉得有多疲惫，反而充满了充实感和愉悦感，还有对我们小组未来的期待。之后的汇报越来越好，合作也越来越默契，我们之间也越来越熟悉。特别开心我能在设计营认识到这么好的伙伴，他们都特别棒！为了赶时间，我们在一起吃外卖，一起买饮料，还因为成功地在中期汇报前想出了 3 个我们觉得还不错的方案，一起去吃烧烤庆祝，真的是很快乐的经历。在设计营里经历了好多令人感到压力大，但最后又迎刃而解的事情。印象最深刻的是为终期汇报准备拍摄视频的时候，我们特别想找个孩子来拍摄。但因为幼儿园和小学基本上需要特殊允许才能进去拍摄，我们出于时间和地点限制的考虑，本来打算采用最不济的方式——我们自己来当模特。但后来我们出去买晚饭的时候，在教育超市看见了一个孩子，我们鼓起勇气去请求他母亲的同意，他的母亲竟然非常痛快地答应了。我们当时真是又惊又喜。真的是太感恩了。虽然我们组最后在视频拍摄和剪辑方面做得不太好，最后的设计成果也未能获奖，但是非常享受整个设计营的过程。虽然累，虽然苦，但我的快乐是大于这些的，还有我的队友、老师甚至陌生人带来的感动，都让我觉得苦和累是不值一提的。最后，对我的队员们、老师们、外教们，还有那些给予过我们帮助的所有陌生人，表示诚挚的感谢！

黄贤策

设计营让我大开眼界。作为管理学院的一名新生，对于参加设计营不是很有自信。到了这里，才发现我也可以融入其中，一起头脑风暴，一起做市场调研。虽然设计营的时间很短，但我还是很不舍得。我感觉自己并没有特别努力，也不够专业，但还是收获了许多。我学会了设计的一些基本思路，对设计这门学科有了更加深入的了解，明白了一件好的产品是多么的来之不易，背后付出了多少艰辛与磨难。记得开始的时候，我们组的创意一次又一次地被老师否定，最终方案被肯定的时候，我们全组是多么欣喜若狂；记得杭州的初雪，那时外面下着大雪，而我们在教室里对着不成熟的方案苦思冥想；还记得结营前几晚的熬夜赶工，对设计材料整理加工，进行视觉化表达，努力呈现完美的结果，那种艰辛和喜悦并存的情景构成了设计营的美好回忆。

张可欣

当初来到设计营,我对每一个小伙伴都不熟悉,但是很快从一次尴尬的电话会议中渐渐地认识了每一个小组成员。设计营的节奏促使我们互相之间的情感迅速升温,从一次次的共同熬夜做作业,一起吃午饭吃夜宵,一起点奶茶,一起喝"肥宅快乐水",一起被瓶颈期困扰,一起痛苦地寻找灵感……不管是辛苦还是难过,其实都很充实很开心。当大家在深夜劳累的时候没有人提出先离开回寝室休息。尽管我们汇报了一天结束时都很疲惫,但还是会不约而同地努力,再去天街的玩具反斗城做市场调研和用户调研。我很开心,难道是刚刚好这么巧,至少在这次任务中我们有共同的追求和目标,而且都很努力。也许是注定的缘分,我们互相之间互补又默契,4个人的友情是我在设计营意料之外的收获,让我有了还想和大家一起做其他事情的想法。被瓶颈困扰的时候,我的情绪变得消极,刚好其中一位组员有可爱的娃娃音和极其乐观的心态,她治愈了我,我们碰撞在一起简直就笑个不停。当我心急慌乱的时候,组长也会细声细语地安慰我:"没关系,慢慢来,不急,不急。"前期我们经历了很久的低潮,有一天晚上4个人在一起,突然灵感就同时迸发出来不可收拾,大家都开心得不行,马上就安排了一顿烧烤,我们各自的情绪都被设计营绑在了一起。食物似乎就是我们的安慰剂和友情催化剂,我们一起发现了好多美食,也一起聊了各自的生活。回想当时经历了太多的状态——紧张、慌乱、开心、后悔、坦然、"谜之自信"、后知后觉、自嘲……我们几乎全体凌乱,在那里互相讲着乱七八糟只有我们才懂的话。在整个设计营过程中,有很多的失误和迷茫,也有很多的努力和艰辛。不管怎样,所有的一切我们都共同承受了。无论"Sasu-Marzu"的结果会是什么,我们至少都很喜欢它,而且和自己喜欢的人做了自己喜欢的产品,没有什么是比这更美好的事情了。

现在的我和一个月前的我有很大的不同,在外教身上我学到了很多。他对一件产品的设计初衷和生产与落地考虑得十分全面,让我感到非常受用。导师在讲到阿乐乐可公司的设计理念时,也让我对产品设计的认识有了很大的改变。同时我也很认同,设计可以让人们生活得更好。作为一个设计师,应该考虑到产品的价格是否能让更多的人接受,也应该让更多的人享受设计带来的好处。还有最后的汇报,叶老师和方教授对我有很大的启发,让我很难忘。在错误中我们也领会到了很多重要的东西,比如准确的表达方式是非常重要的,当我们过于注重某一点时,其实反而忽略了最重要的部分。但是,我们不后悔,收获与过程是最重要的。我们学到的东西太多太多了。

设计营导师

2009年暑假,在杭州市科学技术委员会和相关企业的支持下成功举办了第一届国际设计营,之后连续做了15年。设计营的成功有几个关键因素:国际资源、企业

课题、政府支持、学生的学习热情等，我们整合了这些要素进行了持续10多年的"创新驱动"教学实验。不同的教授和课题、跨专业学生的全情投入使得这些教学实验精彩纷呈，各具特色。以下是对设计营活动的总结。

（1）设计营是国内外设计界近年流行的活动形式，围绕某一课题，参与者可进行设计互动和信息交流。党的二十大报告中指出："加强企业主导的产学研深度融合，强化目标导向，提高科技成果转化和产业化水平。"设计营参与者包括企业研发人员、高校师生、科研人员等。其特点是时间短，形式灵活，不求解决问题的完整性，而是通过活跃、自由、互动的交流方式激发创新思维，进行开拓性的探索。所以，设计营不是传授知识和技能的训练班或增加眼界的夏令营，而是项目化、团队讨论式的创客教学形式。目前国内大学的教学还是以传授知识和技能为主，课堂讨论环节多流于形式，教师缺少组织和引导学生进行课堂讨论的方法。而设计营的教授善于组织学生讨论，让学生在讨论中找到解决问题的方法，实现自主学习。

（2）设计营的课题是由企业提出的，有电器、家具、工具、游艇、玩具等，学生不是专业人员，怎么进行创新设计、教学设计及各个阶段的评估就非常重要。筹备设计营要和企业、外教反复商定教学设计方案。而学生要在很短的时间内提出问题、分析问题、完成概念设计和最终的原型设计，这些任务是在一定压力下完成的。学生初始都会经历茫然、不知所措的阶段，提出的方案会被不断追问，得不到导师肯定。我们的学生还不太适应这种教学状态，甚至会有负面情绪。其实这才是这场"教学实验"的看点：教师不会代替学生思考，也不会提供"正确方向"的路径。只有反复思考和讨论，才会找到可能性，跨越这个阶段才会有创造的喜悦。从学生的设计营感想就能看到这个转变的过程和由此带来的成就感。设计营的学生不是专业技术的开发者，教师也不是技术专家，设计营的目的是引导学生解决产品与人的关系。正如设计营导师、米兰理工大学的亚历山大教授所说："我们让学生试着把自己想象成故事的讲述者，而不是技术开发者。这些故事是由好的、无形的设计要素构成的。"设计营探讨的是产品概念创新，培育的是这种"讲故事"的能力。

（3）团队学习是设计营的重要特征。不同专业、不同年级、各有专长的学生组建的小组比正常教学更具创新活力，有利于自主学习。一起讨论、争论、互相配合和互相鼓励，甚至一起吃外卖都成了设计营独特的体验。学生在设计营感想中谈的最多的是小组成员从互相不熟悉，到一起为设计方案讨论、争吵，最后到达"趣味相投"，他们感恩在一起学习的时光。虽然平时的专业课也有团队学习的环节，但很少出现这种有争论、有协作、有担当、全身心投入的学习景象。自主研究、团队学习将成为未来智能化社会人才的核心能力，设计营提供了鲜活的教学样本。我们把国际设计营看作由中外师生和企业工程师共同参与的"创新驱动"教学实验；而企业把设计营作为产品创新的试验田，实验成果虽然不能直接投放市场，但可为市场开发提供探索性思路；设计营给学生提供了开发创新思维和自主学习的机会，设计作品还有可能通过国际产品众筹平台走向市场。

参考文献

拉奥．创意工具［M］．冯崇裕，卢蔡月娥，译．上海：上海人民出版社，2010．

霍伦斯坦．工程思维［M］．宫晓利，张金，赵子平，译．北京：机械工业出版社，2018．

卡普拉罗 R M，卡普拉罗 M M，摩根，等．基于项目的 STEM 学习：一种整合科学、技术、工程和数学的学习方式［M］．王雪华，屈梅，译．上海：上海科技教育出版社，2016．

克罗斯．设计师式认知［M］．任文永，陈实，译．武汉：华中科技大学出版社，2013．

劳森．设计思维：建筑设计过程解析［M］．3 版．范文兵，范文莉，译．北京：知识产权出版社，中国水利水电出版社，2007．

林丁格尔．乌尔姆设计：造物之道［M］．王敏，译．北京：中国建筑工业出版社，2011．

柳冠中．综合造型设计基础［M］．北京：高等教育出版社，2009．

迈内尔，温伯格，科罗恩．设计思维改变世界［M］．平嬿嫣，李悦，译．北京：机械工业出版社，2017．

帕姆利．机械设计零件与装置图册［M］．邹平，译．北京：机械工业出版社，2013．

辛华泉．形态构成学［M］．杭州：中国美术学院出版社，1999．

叶丹．用眼睛思考：视觉思维实验教学［M］．2 版．北京：中国建筑工业出版社，2017．

叶丹，董洁晶，李婷．产品构造设计［M］．北京：化学工业出版社，2023．

张福昌．造型基础［M］．北京：北京理工大学出版社，1994．